Kulturgeschichten der antiken Philosophie

Lebensweisheiten des Altertums
und was wir von ihnen lernen können

Christian Schaller

Kulturgeschichten der antiken Philosophie.
Lebensweisheiten des Altertums und was wir von
ihnen lernen können

Dieses E-Book ist urheberrechtlich geschützt.

Alle Rechte liegen beim Autor.

Haftungsausschluss

Die Inhalte dieser Publikation wurden sorgfältig recherchiert. Fehler sind jedoch niemals ganz auszuschließen.

Der Autor übernimmt keinerlei juristische Verantwortung oder Haftung für Schäden, die durch eventuelle Fehler in diesem Buch entstanden sind.

Inhaltsverzeichnis

1. **Einleitung**: Was bringen uns Philosophie und Lebensweisheiten der Antike?5

2. **Die Mysterien des Altertums** Bronzezeitliche Lebensweisheiten aus dem Nahen Osten (ca. 3000 – 800 v. Chr.)14

 2.1 Ereignisse und Verhältnisse: Historischer Abriss der Bronzezeit15

 2.2 Leben und Wandel: Was kam vor der Philosophie?22

 2.3 Affekt und Effekt: Was können wir von der Bronzezeit lernen?26

3. **Griechenland setzt Segel** Philosophie in der griechischen Welt der Archaik und Klassik (ca. 800 – 300 v. Chr.)31

 3.1 Ereignisse und Verhältnisse: Historischer Abriss der Archaik und Klassik31

 3.2 Leben und Wandel: Akademie und Peripatos – und das wars?35

 3.3 Affekt und Effekt: Was können wir von der Archaik und Klassik lernen?44

4. **Antike Globalisierung:** Philosophie und Alltag im Hellenismus (ca. 300 – 30 v. Chr.)48

 4.1 Ereignisse und Verhältnisse: Historischer Abriss des Hellenismus49

 4.2 Leben und Wandel: Glück in einer chaotischen Welt? 58

4.3 Affekt und Effekt: Was können wir vom Hellenismus lernen?61

5. Die ewige Stadt übernimmt Die Rolle der Philosophie im römischen Weltreich (ca. 30 v. Chr. – 300 n. Chr.)65

5.1 Ereignisse und Verhältnisse: Historischer Abriss der römischen Kaiserzeit66

5.2 Leben und Wandel: Cicero, Seneca und Marcus Aurelius – gibt es römische Philosophen?70

5.3 Affekt und Effekt: Was können wir von der römischen Kaiserzeit lernen?83

6. Der Blick nach Osten Lebensweisheiten des frühen Buddhismus (ca. 600 v. Chr. – 150 n. Chr.)85

6.1 Ereignisse und Verhältnisse: Historischer Abriss des frühen Buddhismus86

6.2 Leben und Wandel: Siddharta Gautama, der historische Buddha – Philosophie oder Religion?92

6.3 Affekt und Effekt: Was können wir vom frühen Buddhismus lernen?98

7. Untergang der Alten Welt Philosophie in der Spätantike und im frühen Christentum (ca. 300 – 600 n. Chr.)104

7.1 Ereignisse und Verhältnisse: Historischer Abriss der Spätantike105

7.2 Leben und Wandel: Plotin, Augustinus und Boethius – Abgesang auf die Antike?120

7.3 Affekt und Effekt: Was können wir von der Spätantike lernen?126

8. Schlussgedanken133

9. Literaturverzeichnis137

1. Einleitung:
Was bringen uns Philosophie und Lebensweisheiten der Antike?

In der heutigen Zeit ist die Philosophie ein zweischneidiges Schwert. Sie gilt als ein Orchideenfach, dessen Inhalte für einige wenige vielleicht einigermaßen spannend erscheinen, im Großen und Ganzen aber keinen wirklichen Nutzen für den Alltag, den Beruf oder einfach das „echte Leben" haben. Die Disziplin galt einst zwar als „Königin aller Wissenschaften". Diesen Glanz musste sie allerdings schon lange gegen ein belächeltes Image der Brot- und Trostlosigkeit eintauschen.

Auf der anderen Seite erfreuen sich die philosophischen Lebensweisheiten aber gerade in der heutigen Zeit eines unglaublichen Booms. Zahllose Lifecoaches und AutorInnen analysieren die Werke der alten Meister und präsentieren sie für die LeserInnen und ZuschauerInnen des 21. Jahrhunderts in einem gefälligen und meist oberflächlichen Gewand. Das Internet ist mit einer unendlichen und dadurch fast schon inflationären Fülle an Zitaten gepflastert und es gehört fast schon zum guten Ton, mit wohlklingenden Aussagen von großen Geistern um sich zu werfen.

Als philosophisch interessierter Anfänger ist man indes leicht überfordert. Es gibt einerseits zahllose wissenschaftliche Essays und Arbeiten, die sich der Materie theoretisch und methodisch korrekt annähern, aber wiederum für jeden, der kein Philosophieprofessor ist oder es werden möchte, etwas schwerer zu verdauen sein könnten. Und es gibt zahllose philosophische Lebensratgeber, die es sich zum Ziel gesetzt haben, das Wissen und die Weisheit der Alten möglichst einfach zu vermitteln und damit möglichst viele Menschen zu erreichen – mal zu intensiv und kompliziert, mal zu oberflächlich und seicht.

Wozu also dieses Buch? Ich habe es mir zum Ziel gemacht, unsere ambivalente Sichtweise auf die Philosophie und ihre Weisheiten zu durchbrechen. Ich möchte wissenschaftliche Literatur und ihre Erkenntnisse stets als Basis heranziehen, sie dann aber auch leicht verdaulich vermitteln – ohne dabei in Belanglosigkeit abzugleiten. Das Lesen und Lernen sollen

wissenschaftlich fundiert sein, aber letzten Endes vor allem Spaß machen. Meine Grundthese dabei ist: Philosophie verändert eigentlich alles – und zwar gründlich. Mehr als wir denken.

Das tat sie vor 2000 Jahren und sie tut es auch noch heute. Philosophie hat ihren Platz in der Welt des 21. Jahrhunderts verdient. Philosophie kann praktisch und pragmatisch sein und unser Leben verbessern. Philosophie ist und bleibt wichtig, auch für unsere moderne und globalisierte Zeit. Denn egal wie sehr sich die Welt um uns herum auch ändert, der Mensch, seine grundlegenden Bedürfnisse, Emotionen und Träume, bleiben letzten Endes dann doch sehr ähnlich. Oder ganz lapidar ausgedrückt: Es ist egal, ob man einen Bürger Athens im fünften Jahrhundert vor Christus oder einen modernen Menschen der Gegenwart fragt, beide brauchen Essen und Schlaf und beide werden wahrscheinlich nach einem guten und glücklichen Leben streben.

In diesem Buch soll es um die Antike gehen, also die Anfänge der Philosophie im heutigen Sinne. Gerade dieses Zeitalter ist interessant, weil es eben die Ursprünge sind. Es ist die bewegteste und reichhaltigste Phase der Philosophiegeschichte. Die Erkenntnisse des Altertums sind von unserem heutigen Leben und Alltag maximal weit entfernt. Und gerade darum lassen sich aus den universalen und zeitlosen Lebensweisheiten der antiken Philosophie interessante Parallelen zu unserer Gegenwart ziehen. In der maximalen zeitlichen

Entfernung spiegeln sich eben nur die zeitlosen Bedürfnisse der Menschheit, die auch in unserem globalisierten und digitalisierten Zeitalter noch von ungebrochener Wichtigkeit sind. Und letzten Endes wäre man sicher überrascht, welche Gemeinsamkeiten man mit einem togatragenden Kaiser Roms hat – oder eben besser auch nicht hat.

Zuerst wird uns der Weg in die Zeit der ersten Hochkulturen führen, gewissermaßen zu den Anfängen der Anfänge. Während den bronzezeitlichen Jahrtausenden vor Christus entwickelten sich in Mesopotamien oder Ägypten frühe Zivilisationen. Sie gründeten mächtige Reiche, schufen atemberaubende Bauten und Kunstwerke und erforschten neugierig die Welt um sie herum. Bereits in dieser mystischen Zeit „vor" der klassischen Philosophie wurden dort erste Erkenntnisse gemacht, die den Kern des Seins, des Lebens und des Menschseins betreffen.

Nach den quellenarmen Dunklen Jahrhunderten, die zwischen dem zwölften und achten Jahrhundert vor Christus stattfanden, bildete sich in der Ägäis dann allmählich die griechische Kultur heraus. Sie gilt als eigentliche Erfinderin der abendländischen Philosophie. Die größten Geister jener Zeit wie Sokrates, Aristoteles und Platon beeinflussten Europa und die Welt über Jahrhunderte und tun das bis in die Gegenwart. Die Blütezeit des archaischen (ca. 800-500 v. Chr.) und vor allem klassischen (ca. 500-300 v. Chr.) Griechenlands ist darum geradezu das Herzstück dieses Buches – jedoch

bei weitem nicht die einzige faszinierende Epoche der antiken Philosophiegeschichte.

Nach den Eroberungszügen Alexanders des Großen begann das Zeitalter des Hellenismus, das etwa die drei letzten vorchristlichen Jahrhunderte umfasste. Griechische Lebensart und Denkweise waren nun allmählich in der gesamten Alten Welt verbreitet – von Spanien bis Indien und natürlich auch unter Beibehaltung der lokalen Eigenheiten, Sprachen und Kulturen. Zahllose Königreiche wetteiferten um die Macht, während in den bunten Metropolen jener Zeit – allen voran Alexandria in Ägypten – die Gelehrten und Freigeister der bekannten Welt das gesamte Wissen der Antike zusammentrugen und die Wissenschaften, die Künste, aber auch die Philosophie beflügelten.

Parallel zur Zeit des Hellenismus erfolgte auch der Aufstieg einer neuen Großmacht. Das Römische Reich verleibte sich schrittweise die Länder rund um das Mittelmeer ein. Um die Zeitenwende, zur Regierungszeit des ersten römischen Kaisers Augustus, gelangte das Imperium dann auf den Gipfel seiner Macht. Über mehrere Jahrhunderte beherrschte es nun Europa, Nordafrika und den Nahen Osten. Macht und Pracht der Römer prägten die Völker und Provinzen des Reiches über lange Zeit, manchmal bis in die Gegenwart. So ist es natürlich kein Wunder, dass auch die römische Philosophie tiefe Wurzeln schlug.

Natürlich war der mediterrane Raum während des Altertums nicht die einzige Region auf der Welt, die große Leistungen vollbrachte. Auch in Amerika, Afrika und Asien gab es große Zivilisationen mit bahnbrechenden Entdeckungen und philosophischen Glanzlichtern. Da in diesem Buch die „westliche" Antike im Vordergrund stehen soll, fällt der Blick in diesem Rahmen vor allem auf den frühen Buddhismus in Nordindien. Denn gerade diese Lehrtraditionen fanden mitunter auch ihren Weg zu den Griechen und Römern und beeinflussten deren Denken.

Nicht zuletzt darf auch das eigentliche Ende der Antike in diesem Buch nicht fehlen. Der Übergang von der Spätantike zum Frühmittelalter darf dabei nicht nur als Zeit der Dekadenz und des Niedergangs betrachtet werden, sondern vor allem auch als vielschichtige Epoche, in der zahlreiche philosophische Strömungen, aber auch Mysterienkulte und Religionen aufblühten. Am Ende ging das Christentum als Sieger dieses jahrhundertelangen, geistigen (und bald auch weltlichen) Ringens hervor und beseitigte schrittweise den spätantiken Pluralismus. Nichtsdestotrotz wurde die neue Religion dabei stark von der antiken Philosophie geprägt und transferierte letztendlich auch viel von deren Gedankengut in das nachfolgende Mittelalter. Und lange Zeit war es auch alles andere als sicher, dass das Christentum „gewinnen" würde.

Jedes Buchkapitel umfasst chronologisch eine dieser Epochen und ist in sich dreigeteilt:

In „Ereignisse und Verhältnisse" möchte ich einen historischen Abriss über die jeweilige Epoche geben. Wo und vor allem wann bewegen wir uns? Welche großen Ereignisse fanden statt und welche Reiche oder Herrscher waren gerade an der Macht? Hier soll der Kontext, das Allgemeine und das Überregionale geklärt werden, bevor man sich den konkreten Menschen dieser Zeit und ihren Denkweisen zuwendet.

Dies soll dann im jeweils zweiten Unterkapitel „Leben und Wandel" erfolgen. Hier führt uns der Weg direkt in den Alltag, in die Städte und Häuser der antiken Menschen und damit direkt in die Kulturgeschichten der antiken Philosophie. Wie lebte man? Wie dachte man? Wer waren die großen Gelehrten und Philosophen der Epoche und viel wichtiger: Warum galten diese Leute überhaupt als Geistesgrößen ihrer Zeit? Wie kamen sie auf ihre Weisheiten? Wie lebten sie, um zu ihren Erkenntnissen zu kommen?

Im jeweils dritten Abschnitt „Affekt und Effekt" möchte ich dann den Bogen von der jeweiligen Epoche in unsere Gegenwart spannen und der Frage nachgehen, was wir denn von diesem Abschnitt der Antike konkret lernen können. Was können wir in unsere Zeit mitnehmen und was helfen uns die Erkenntnisse, die vor Jahrtausenden gemacht wurden, denn eigentlich ganz praktisch und direkt in unserem heutigen Leben?

Ich hoffe, Sie finden Freude an diesem Buch und es ist mir gelungen, Ihnen die Antike und die antike Philosophie so spannend zu vermitteln, wie sie es auch verdient hat.

Christian Schaller

im August 2024

2. Die Mysterien des Altertums
Bronzezeitliche Lebensweisheiten aus dem Nahen Osten
(ca. 3000 – 800 v. Chr.)

Hochkulturen fallen in der Regel nicht einfach vom Himmel. Sie fußten auf Jahrhunderten der Entwicklungen und auf bahnbrechenden Errungenschaften der menschlichen Zivilisation. Dies fing an bei der fast schon sprichwörtlichen Erfindung des Rades, umfasste aber weit mehr. All die Grundlagen, die heute selbstverständlich sind – von der Sesshaftwerdung und dem Ackerbau bis hin zu der Bildung von Städten und politischen Systemen – wurden in der Steinzeit und nachfolgend der Bronzezeit erstmalig erfunden und erschaffen. Das erscheint uns heute belanglos, kam damals aber nichts anderem als einer Revolution gleich. Die Menschheit hatte noch keine großartige Vergangenheit, von der sie lernen und aus der sie schöpfen konnte. In diesen frühen Tagen der Menschheitsgeschichte wurde der Grundstein gelegt – für die weitere Antike ebenso wie für unsere Gegenwart. Es ist darum angebracht, auch diese „Vorgeschichte" miteinzubeziehen und gleichsam einen Blick darauf zu werfen, wie die frühen Kulturen dachten und lebten – und ob wir hier vielleicht große Geistesleistungen und Vorformen der späteren, antiken Philosophie finden. Der Fokus wird dabei auf den Hochkulturen des östlichen Mittelmeers und Nahen Ostens während der Bronzezeit liegen.

2.1 Ereignisse und Verhältnisse:
Historischer Abriss der Bronzezeit

Für einen modernen Menschen des 21. Jahrhunderts stellt sich schnell die Frage, welche Geistesleistungen man von einer Epoche erwarten kann, die nach ihrem vorherrschenden Werkstoff, der Bronze, benannt ist. Bereits damals wurde sie für Werkzeug, Waffen und Kunsthandwerk verwendet. Eisen und Stahl oder aber Fertigungsmethoden, die gleich ohne Metall auskommen, sind heute Grundbestandteil unserer globalen Ökonomie. Dennoch hat die Bronze noch immer einen kleinen, aber festen Platz in unserer Gegenwart – und das nicht nur in Form von Sportmedaillen. Neben Möbeldekorationen und Kunstgegenständen findet das golden schimmernde Material auch im Instrumenten-, Maschinen- und Werkzeugbau Anwendung sowie nicht zuletzt auch in der Elektrotechnik. Noch heute brauchen wir also diese wertvolle Legierung aus Kupfer und Zinn. Heute sind die Gewinnung und der Transport dieser beiden Stoffe, deren Abbaugebiete durchaus tausende Kilometer auseinander liegen können, zwar immer noch anspruchsvoll, aber in einer technisierten und motorisierten Welt kein allzu großes Problem mehr. Umso beeindruckender ist jedoch die Leistung der Menschen im Altertum, die Bronze nicht nur zu erfinden und zu perfektionieren, sondern sie auch in großem Umfang zu produzieren. Schließlich sprechen wir hier von einer Vergangenheit, die bis zu 5000 Jahren zurückliegt. Die Epoche der Bronzezeit kann nämlich grob und verallgemeinernd auf die Jahre zwischen 3000

und 800 vor Christus datiert werden. Tatsächlich umfasst sie jedoch in verschiedenen Kulturräumen auch immer verschiedene Zeiträume.

Um so etwas wie Bronze oder überhaupt Metalllegierungen herzustellen, musste man erst einmal über die zivilisatorischen Fähigkeiten verfügen, die Materialien überhaupt zu finden, dann in größerem Umfang abzubauen und diese dann auch in einer stabilen Legierung zu vereinen. Bereits im letzten Abschnitt der Steinzeit, der Jungsteinzeit, verwendete man Kupfer für Werkzeuge. Es fällt uns leicht, schöne und glattgeschliffene Worte für die damaligen Entwicklungen zu finden. Was wir heute im Rückblick etwa mit dem kurzen, knappen Begriff „Technik verfeinern" bezeichnen, umfasste damals eine lange Zeit des Experimentierens, der Fehlschläge und der Entwicklung. Für solche Prozesse waren nicht nur Bergbau und Arbeitsteilung notwendig, sondern auch Mobilität und ein ausgebautes Handelsnetz. Auch diese Begriffe wirken auf uns heute so einfach und selbstverständlich, waren damals aber innovative Veränderungen, die teilweise über Jahrhunderte entstanden – wohlgemerkt zum ersten Mal in der bereits Jahrtausende währenden Frühgeschichte der Menschheit. Kupfer und vor allem Zinn gab es eben nicht überall. Gerade die weitreichenden Verkehrsnetze sind auch definierend für die Bronzezeit. Gleichzeitig darf man den bronzezeitlichen Lebensalltag nicht aus den Augen verlieren: Das Leben war kurz und hart, Ackerbau und Städte waren noch relativ neue Erfindungen und jeder

Anflug von Sicherheit und Wohlstand konnte jederzeit wieder zusammenbrechen. Der Nahe Osten war eine fruchtbare und prosperierende, aber auch unberechenbare Region, die jederzeit von klimatischen Veränderungen, Überschwemmungen, Dürren, Krankheiten und Kriegen heimgesucht werden konnte.

Und genau an diesem gefahrvollen Ort liegt auch der Ausgangspunkt der Bronzetechnologie. Die wichtigsten Kulturräume des Nahen Ostens beziehungsweise Vorderasiens lagen in der Bronzezeit in der Ägäis, in Kleinasien, auf Zypern und entlang der Levante. Die ältesten und mächtigsten Hochkulturen lassen sich aber natürlich in Ägypten und in Mesopotamien verorten.

Gerade die Tiefebene um die beiden großen Flüsse Euphrat und Tigris (von den Griechen darum „Mesopotamien", also Land zwischen den Flüssen genannt, heute circa Ostsyrien und Irak) war bereits früh dicht besiedelt und kulturell hoch entwickelt. Vor allem im Süden, entlang des fruchtbaren Schwemmlandes und bis hin zum Persischen Golf, entstanden hier größere Siedlungen. Die Kultur dieser frühen Stadtstaaten im dritten Jahrtausend vor Christus wird als Sumer bezeichnet. Die Völker Mesopotamiens „erfanden" in dieser Zeit gewissermaßen die Zivilisation – also etwa den sicheren Warenverkehr mit Frachtbriefen, die Keilschrift, die Siebentagewoche und das Sexagesimalsystem, also beispielsweise die Einteilung der Stunde in 60 Minuten oder des Kreises in 360 Grad. Bereits um etwa 4000 vor Christus entstand mit Uruk die älteste sumerische Metropole, die zu ihrer Blütezeit um

2900 vor Christus bis zu 50.000 Einwohner gehabt haben soll. Genau in dieser Zeit änderte sich auch das politische System. Die bis dahin regierende Priesterschaft wurde in den Städten immer häufiger von einem weltlichen Fürsten abgelöst – gewissermaßen eine Säkularisierung des Altertums. Realpolitisch bedeutete es jedoch nur den Übergang von einer autoritären Herrschaft zur nächsten. Da es Mesopotamien an klaren, geografischen Außengrenzen mangelte – etwa Bergen, Meeren und Flüssen – waren die Menschen dort im Laufe der Jahrhunderte immer wieder tiefgreifenden Veränderungen, Wanderbewegungen und Eroberungen ausgesetzt. Im Jahr 2350 vor Christus putschte etwa der semitische Mundschenk des Königs des Stadtstaates Kisch gegen seinen Herrn und vereinte weite Teile Mesopotamiens unter seiner Herrschaft. Dieser legendär gewordene König Sargon formte mit seinem sogenannten Reich von Akkad den ersten, wenn auch noch sehr instabilen Flächenstaat der Menschheitsgeschichte, das für etwa 150 Jahre bestehen sollte. Das anschließende Machtvakuum nutzte der Fürst von Babylon, König Hammurabi, dessen Reich nach nur wenigen Generationen von den kleinasiatischen Hethitern erobert wurde. Nach über dreihundert Jahren, also um 1350 vor Christus, erhob sich die Handelsstadt Assur im nördlichen Mesopotamien dann zur neuen, beherrschenden Macht. Dieses Reich von Assyrien sollte bis in das siebte Jahrhundert vor Christus bestehen. Diese Wirren sind charakteristisch für die Geschichte Mesopotamiens. Große Reiche stiegen auf und fielen wieder, während grausame Könige das Land mit Tod und

Leid überzogen und gierige Statthalter die Regionen ausbeuteten. Und von solch einer Zeit wollen wir heute noch philosophische Weisheiten lernen? Wie wir noch sehen werden, sind es genau diese widrigen äußeren Umstände, welche die Menschen zu ersten geistigen Glanzleistungen trieben, die sich nicht nur in härteren Bronzewaffen niederschlugen, sondern eben auch in tiefen, universalen Weisheiten darüber, was Menschsein bedeutet. Doch dazu gleich noch mehr.

Im Gegensatz zu den oft wechselnden Machtverhältnissen in Mesopotamien konnte die zweite Hochkultur – das Alte Ägypten – geradezu als Konstante gelten. Auch hier wechselten die Dynastien, auch hier gab es autoritäre Herrschaft, sinnlose Kriege und brutale Ausbeutung, aber die Kultur der Ägypter blieb dennoch über Jahrtausende verhältnismäßig einheitlich. Traditionell wird die Geschichte Ägyptens von den ersten Dynastien des vierten und dritten Jahrtausends vor Christus bis zur Eroberung durch Alexander den Großen 331 vor Christus in drei Reiche und drei Zwischenzeiten eingeteilt. Seit der Vereinigung der Länder am Nil um 3000 vor Christus beherrschte ein einziger Herrscher, der Pharao, das gesamte Alte Ägypten. Neben einem ausgeprägten Totenkult und Vielgötterglauben spielte vor allem dieser absolute König eine wichtige Rolle als lebendiger Gott und Mittler zwischen den Sphären, dem zu Ehren im Alten Reich sogar monumentale Pyramiden als Grabstätte gebaut wurden. Zumindest waren die gottähnlichen Könige bestrebt, es nach außen hin so wirken zu lassen. Immer wieder gab es Abspaltungen und

Kämpfe, vor allem in Zeiten von ausbleibenden Nilüberschwemmungen und dadurch ausbleibenden Ernten. Wie sollte ein Pharao schließlich ein Stellvertreter der Götter sein, wenn er nicht einmal für Nahrung sorgen konnte? Und ähnlich wie in Mesopotamien gab es auch in Ägypten immer wieder lokale Statthalter, die Nomarchen, die erhebliche Macht anhäufen konnten. Daneben gab es natürlich auch noch die Priesterschaften der mächtigen Tempel, die immer in die Geschicke des Landes eingriffen und die angeblich jahrtausendelange Harmonie empfindlich störten. Dennoch herrschten in Ägypten immer wieder lange Episoden des relativen Friedens. Der Nil trat zuverlässig über die Ufer und sorgte für gute, sichere Ernten. Die Künste und Wissenschaften blühten in den Städten entlang der grünen Flussauen, geschützt durch Wüsten im Osten und Westen sowie einem sumpfigen Nildelta im Norden. Die aufwendigen Riten der Mumifizierung zeugen zudem von den außergewöhnlichen medizinischen Kenntnissen, welche die Ägypter bereits vor Jahrtausenden besaßen. Es liegt also nahe, auch in diesen Gefilden nach Weisheiten und Wahrheiten zu suchen, die eine immerhin jahrtausendealte Hochkultur hervorbrachte.

Doch zuletzt führt unsere Reise noch in Richtung Europas, zumindest zu europäischen Randgebieten. Die beiden jüngsten Hochkulturen der Bronzezeit sind gleichzeitig auch die ersten beiden europäischen: die Minoer auf Kreta und die Mykener in Griechenland. Ab 1700 vor Christus beherrschte Kreta die Ägäis und

unterhielt Handelsbeziehungen bis nach Ägypten. Die Minoer gelten dabei als sehr friedliches Volk, ihre Siedlungen und Paläste besitzen keine Mauern und auch sonst gibt es kaum Spuren von Kriegen. Um 1450 vor Christus erringen schließlich die Mykener die Oberherrschaft. Anders als die Minoer leben sie in Burgen mit mächtigen Mauern und treiben kriegerische Eroberungen anderer Ägäisinseln voran. Es gibt wechselnde Machtzentren wie beispielsweise die Städte Mykene oder Tiryns in Mittelgriechenland, aber ob es eine Hauptstadt und ein einheitliches Mykenisches Reich gab, ist unklar. Um 1200 vor Christus wurde die Mittelmeerwelt dann von Umbrüchen erschüttert. Es ist die Epoche, in die auch der legendäre Trojanische Krieg verortet wird. Ganze Kulturen verschwanden oder gingen unter, neue Völker tauchten auf und zahlreiche Städte wurden durch die mysteriösen „Seevölker" verwüstet. Die Reiche der Assyrer und Ägypter überstanden diesen Sturm und in der Levante begann für das seefahrende Volk der Phönizier eine Blütezeit. In der Forschung ist bis heute nicht restlos und einstimmig geklärt, wer die Seevölker waren und was die nun folgenden Dunklen Jahrhunderte auslöste. Spätestens während dieser Periode zwischen dem zwölften und achten Jahrhundert vor Christus fand im Mittelmeerraum der Übergang von der Bronzezeit zur Eisenzeit statt. Nun begann die abendländische Epoche der klassischen Antike.

2.2 Leben und Wandel:
Was kam vor der Philosophie?

„Ach, würde ich doch Worte verwenden können, die noch unbekannt sind, unvertraute Aussprüche in einer neuen Sprache, noch nie verwendet, frei von Wiederholung. Keine Phrasen der Vergangenheit, welche die Ahnen schon benutzten. Ich möchte Gedanken aussprechen, die losgelöst von allen Reden und Wiederholungen sind. Aber alles Gesagte wurde schon gesagt! Doch die Worte der Vorfahren kommen nicht dadurch zu Ruhm, dass die Nachfahren sie erneut verwenden. Es soll nicht der sprechen, der schon gesprochen hat, sondern nur der, der etwas zu sagen hat!"

Diese verzweifelten Worte schrieb Anchu, ein Priester aus dem ägyptischen Heliopolis, um 1880 vor Christus. Er gilt als einer der bedeutendsten Dichter des Alten Ägyptens, das zu jener Zeit kulturell blühte und bereits große künstlerische Leistungen hervorbrachte. Das Leben in den frühen Hochkulturen war aber trotz aller zivilisatorischen Errungenschaften immer noch gefährlich und hart. Natürlich waren am Übergang von der Jungsteinzeit zur Bronzezeit unglaubliche Revolutionen vollzogen werden. Die frühe Menschheit gab ihr Leben als Jäger und Sammler nach und nach auf und wurde sesshaft, es entstanden vor allem an Flüssen und Gewässern Siedlungen und erste Städte. Die Bandbreite dieser Entwicklung ist in unserer urbanisierten Welt zwar nicht mehr wirklich nachzuvollziehen, aber verstehen können wir sie doch.

Wer hat sich nicht schon über den jungen Nachbarn aufgeregt, der am Wochenende dauernd lautdröhnende Partys feiert und einen dabei nicht einmal einlädt? Und wer war noch nie genervt, wenn er sich samstags durch überfüllte Supermärkte und Einkaufsstraßen kämpfen muss? Wenn viele Menschen zusammenkommen und – mehr noch – langfristig zusammenleben wollen, sind viele Regeln und Kompromisse notwendig. Heute blicken wir bei dem wilden Durcheinander von Bauordnungen, Straßenverkehrsordnungen und internen Hausordnungen kaum noch durch, aber dennoch regeln sie unser Zusammenleben und schaffen, zumindest theoretisch, einen Handlungsrahmen, in dem man harmonisch und gut leben kann. In den ersten Städten gab es diese Bestimmungen natürlich noch nicht. Wie auch, schließlich waren Städte ja eine relativ junge Erfindung der Menschheit. Die Bronzezeit zeichnete sich nicht nur durch die Erfindung der Bronzetechnik (also die Legierung aus Kupfer und Zinn oder Arsen) aus, sondern auch durch andere revolutionäre Erfindungen wie die Schrift, die zu Beginn die Arbeit von Verwaltungsbeamten erleichterte, indem sie wichtige Informationen erstmals mittels Schriftzeichen festhielt. Die Dinge wurden planbar, Aufgaben wurden strukturierbar. Und nicht zuletzt konnte man Worte auch festhalten.

Doch das alleine reicht nicht, um in die Ursprünge der Philosophie einzutauchen. Von den unendlichen Listen von Getreidetransaktionen und Bierrationierung, die aus dem alten Mesopotamien und Ägypten überliefert sind,

war es noch ein weiter Weg zu tiefsinnigen Geistesergüssen. Doch mit der Erfindung von Keilschrift und Hieroglyphen war der Weg geebnet. Die schreib- und lesekundigen Menschen der damaligen Zeit verstanden schnell, dass aufgeschriebene Worte mehr boten als nur langweilige Logistik. Die Bronzezeit erfand gewissermaßen den Vorläufer der Excel-Tabellen, doch die Herzen der Menschen sehnten sich schnell nach den unendlichen Möglichkeiten von Word und der Freiheit von Powerpoint. Die Untiefen der Psyche hatten eine Möglichkeit gefunden, sich kreativ auszutoben und nicht nur Warentransporte oder königliche Verherrlichungen zu dokumentieren, sondern eben auch Gefühle und Empfindungen wiederzugeben. Ein wichtiges Bindeglied bilden dabei Texte über die überirdischen Kräfte, die man nicht verstand, aber eben verstehen wollte. Möchte man die bronzezeitlichen Völker Mesopotamiens und Ägyptens verstehen, so muss man ihre Beziehung zu ihren Göttern ergründen. Erst über Kult und Religion werden das Verhalten und die Weltsicht der damaligen Zeiten verständlich. Emotionen und Bedürfnisse fußten meist auf religiösen Vorstellungen. Die Götter bestimmten das Leben und alle Lebensbereiche – damals hatte man so gut wie keine Wahl, das zu glauben und mehr noch als fundamentale Lebensrealität anzuerkennen. Bei beiden Kulturen fehlten grundlegende heilige Schriften oder ein bekannter Religionsgründer, es existierte also keine Buch- oder Offenbarungsreligion. Vielmehr entwickelten die Menschen in der Steinzeit und in der Bronzezeit erstmalig ein Bewusstsein dafür, wie groß und weit die Welt und der Kosmos waren. Die

Vielzahl an Naturphänomenen erstaunte die Menschen – womit eigentlich ein Grundaspekt der Philosophie gegeben wäre. Doch noch war die Zeit nicht gekommen, das Sein auch ergründen zu wollen. Man fragte nicht unbedingt danach, wer der Mensch war, woher er kam und wohin er ging. Das war relativ klar: Man sollte fleißig arbeiten und unterwürfig den Göttern und Königen dienen. Im Mesopotamien und Ägypten der Bronzezeit hinterfragte man den Zustand der Welt in der Regel nicht und akzeptierte seine Machtlosigkeit im Angesicht der allmächtigen Götter, die ja letztendlich das Universum erschaffen hatten und letzten Endes hinter all den unergründlichen Geheimnissen und Phänomenen darin stecken mussten. In der sumerischen Religion, die erste schriftlich fassbare Religion Mesopotamiens, ging von einer Schöpfergöttin namens Nammu aus, die das Urmeer symbolisierte. Aus diesen zeitlosen Wassern mussten erst einmal der Himmel und Erde geboren werden – der Himmelsgott An und die Erdgöttin Uras. Die alten Ägypter waren dabei etwas eigensinniger. Es existierte nicht einmal ein einheitlicher Schöpfungsmythos in einem Königreich, das jahrhundertelang seine Einheit geradezu stolz propagierte. Vielmehr gab es lokale Kosmogonien und Theogonien, die von verschiedenen mächtigen Kultzentren als Wahrheit verkündet wurden. Damals hatte man zwar keine Wahl, an Götter zu glauben, aber was diese angeblich taten oder nicht taten, war immer Auslegungssache. In Memphis maß man etwa dem eigenen Lieblings- und Stadtgott Ptah eine maßgebliche Rolle beim Schöpfungsakt zu. Als Patron der

Handwerker und Baumeister war er doch der Inbegriff eines Schöpfers. Schon damals besaßen Architekten und Ingenieure ein überaus großes Selbstbewusstsein. Im Laufe der Zeit entstanden zahllose Hymnen und Lieder, die viel von ergebener Anbetung, Gottesfürchtigkeit und sogar Unterwerfung erzählen. Zu den Göttern des Altertums hatte man kein inniges Verhältnis, denn man konnte die ewigen, unsterblichen und allmächtigen Wesen nicht umstimmen. Das Schicksal war bereits entschieden und der Wille der Götter war etwas, das man nicht kannte und fürchtete. Auch Naturphänomene und Katastrophen gehörten zu diesem Willen. Dennoch trugen die Götter des Zweistromlandes und der Länder am Nil ganz klare menschliche Züge. Der Götterhimmel war immer auch ein Abbild der irdischen Gesellschaft und ein Spiegel der Menschheit. Die Götter waren verwandt, liebten sich, hassten sich, betrogen sich, schlossen Frieden und führten Kriege. Auf die Menschen wirkten sie oft brutal oder jähzornig, ihr Handeln war letzten Endes dem der Menschen jedoch immer recht ähnlich. Den Menschen ging es am besten, wenn sie den Götterwillen erfüllten. Es gab keine verpflichtende Moral oder Sittsamkeit: Tat man das, was die Götter verlangten, so war alles gut. Doch wie wusste man, was dieser himmlische Wille war? Man deutete zahlreiche Vorzeichen wie fliegende Vögel oder die Eingeweide von Opfertieren, um dies vorherzusagen. Der Mensch war dennoch ausgeliefert, die Götter waren oftmals weit entfernt, kalt und grausam. Umso mehr akzeptierten die Menschen ihr Schicksal. Alles, was geschah, egal wie schrecklich es auch sein mochte, es war immerhin der

Wille eines göttlichen Wesens und war damit zu akzeptieren. Man brauchte nicht zu hoffen, gleichzeitig waren die Mythologien des Nahen Ostens auch stets eine unterschwellige Einladung, die Freuden des Lebens auszukosten und ganz im Hier und Jetzt zu leben. Im Laufe der Jahrhunderte veränderte sich diese Einstellung zu den Himmlischen jedoch. Gerade die netten, freundlichen Götter wurden zu echten Lieblingen. Trotzdem behielten die grausamen Götterväter, die für die Naturgewalten, Schöpfung und Tod standen, immer einen besonderen Platz in der Verehrung. Immer wieder vermischten sich auch liebevolle, empathische Züge mit brutalen Göttereigenschaften. So war etwa die bekannte mesopotamische Göttin Istar gleichzeitig die Herrin der Liebe und Lust, aber eben auch eine Göttin des Krieges und der Vernichtung. Letzten Endes bedeutete ein reicher Götterhimmel ja auch, dass man mehrere Gottheiten gleichzeitig verehren konnte. Ein alter Ägypter konnte also durchaus die katzenartige Bastet, die Göttin der Fruchtbarkeit und Liebe, aber auch der Feste, der Musik und des Tanzes preisen, am nächsten Tag aber einem todernsten Brandopfer für den allmächtigen Sonnen-, Wind- und Fruchtbarkeitsgott Atum-Re beiwohnen. Man konnte es sich schließlich nicht leisten, mit den Abteilungsleitern zu feiern und es sich aber mit dem Chef ganz oben zu verscherzen.

Im Nahen Osten wurde die Schrift entwickelt, abstraktes logisches Denken sowie die Vorformen von Wissenschaften entstanden und die Menschen beobachteten ihre Umwelt. All das war im Vergleich zur

Urgeschichte und zur Steinzeit neu und prägte den Alltag und das Leben der Menschen – vom König über die Priester bis hin zum einfachen Bürger und Bauern. Durch die weitreichenden Handelsbeziehungen hatte man Kontakt zu fremden Völkern und Kulturen. Auch das beeinflusste das Individuum, seine Vorstellungen und Bedürfnisse. Doch in all den Jahrhunderten und Jahrtausenden der Bronzezeit fand der berühmte Übergang vom Mythos zum Logos, also von Glaubensvorstellungen hin zu einem analytischen und rationalen Denken, noch nicht statt. Geschichten, Sagen und Kulte erklärten die Welt der Mesopotamier, Ägypter und aller Völker im östlichen Mittelmeerraum. Eine rationale Erklärung wurde noch nicht gesucht. Ähnliches gilt wohl für die ersten Hochkulturen Europas, die Minoer auf Kreta und die Mykener in Griechenland. Überall im bronzezeitlichen Mittelmeerraum hat die Entdeckung der Bronze den Alltag revolutioniert. Plötzlich konnte man unglaublich harte Werkzeuge und Waffen schmieden, sogar Vorformen von Geld. In der Bronzezeit entstanden oder festigten sich zumindest die Grundkonstanten des menschlichen Lebens, wie wir es bis heute kennen. Damals entstand eine ausdifferenzierte Arbeitsteilung, aber auch erste Hierarchien, die Schere von Arm und Reich, die ersten Hochkulturen, die sich austauschten, aber auch bekriegten. In der vorangehenden Steinzeit wurde vieles auf den Weg gebracht, was die Menschheit ausmacht, aber in der Bronzezeit formten sich erstmalig Gefüge, die uns trotz Jahrtausenden der Entfernung letzten Endes nicht allzu fremd sind. Es ist nur naheliegend, dies auch für den

menschlichen Geist anzunehmen. Die Denkmuster, Gedankenblitze und großen Meilensteine der späteren Wissenschaften und der Philosophie stützten sich auf diese frühen Jahrtausende der evolutionären, gesellschaftlichen und kulturellen Entwicklung.

2.3 Affekt und Effekt:
Was können wir von der Bronzezeit lernen?

Das Epos des Gilgamesch gilt als erstes Werk der Weltliteratur. Und mehr noch: Genau genommen ist es auch ein philosophisches Werk. Es entstand wohl im zweiten Jahrtausend vor Christus in Mesopotamien und ist in verschiedenen Fassungen überliefert. In ihm geht es um den titelgebenden König Gilgamesch, zu zwei Dritteln ein Gott, zu einem Drittel ein Mensch, der zu ungeheuren Abenteuern aufbricht und letztendlich sogar die Unsterblichkeit sucht. Hier vermischt sich ein Fantasyroman mit den großen, urmenschlichen Themen – Freundschaft und Liebe, Natur und Zivilisation, Sinnhaftigkeit und Machtstreben, Leben und Tod. Im Epos spiegeln sich die kollektiven Eindrücke der Mesopotamier von der wilden, fremden Welt, in der sie überleben müssen. Bereits vor dreitausend Jahren erkannten die Menschen den Gegensatz zwischen Stadt und Land, der sich in der Bronzezeit auftat und bis heute anhält. Gilgamesch ist kein guter Herrscher. Viel eher ist er ein gieriger Tyrann, ohne Disziplin und zudem sexsüchtig. Die Menschen haben Angst und bitten die Götter um Hilfe – vor allem um die Jungfrauen des Königreiches vor ihm zu schützen. Die Fruchtbarkeitsgöttin Aruru erhält den Auftrag, sich dieses Problems anzunehmen. Und sie findet eine elegante Lösung: Sie delegiert die Aufgabe an jemand anderen. Dieser Jemand muss jedoch sogar erst einmal geschaffen werden. Sie formt Enkidu, ein wildes aber auch edles

Wesen, das mit den Gazellen durch die Natur zieht. Enkidu ist frei und wild. Er führt ein Leben ohne Kleidung, dafür aber voller Frieden. Wenn man es möchte, kann man ihn als einen unzivilisierten Urmenschen interpretieren. Doch Gilgamesch lebt in seinem Palast, in der großen Stadt, umgeben von allen Annehmlichkeiten von Kultur und Gesellschaft. Was Enkidu dringend braucht, um dem Grund seiner Schöpfung zu dienen, ist also Weisheit und Erleuchtung. Doch auch hier haben die Götter eine Lösung: Sie schicken Enkidu eine Frau. Sie soll mit ihm schlafen und ihn durch Liebe und Lust zu zähmen und zivilisieren. Nur so wird er für seine Aufgabe vorbereitet sein wiederum den entgleisten Gilgamesch zu bändigen. Enkidu hat sechs Tage und sieben Nächte Geschlechtsverkehr mit der Frau. Nun hat er seine Unschuld verloren, dafür aber spirituelle Größe erlangt. So neugeboren kann er nicht in sein altes Leben zurück. Die Gazellen, seine treuen Begleiter, fliehen nun vor ihm. Sein wildes, naturnahes Leben ist beendet. Dafür hat er aber nun die Weisheit, die nötig ist, um als Freund und Begleiter auf den König einzuwirken und ihn auf die richtige Bahn zu bringen. Das Epos gibt das gesamte Leben im bronzezeitlichen Mesopotamien wieder. Es spielt auf die Machtkämpfe an, die zwischen den Menschen, ihren Königen und den Göttern ausgetragen wurden. Gilgamesch setzt sich intensiv mit sich selbst auseinander und muss am Ende erkennen, dass auch er dem Tod nicht entkommen kann. Die begrenzte Zeit auf Erden muss genutzt werden, um ein gutes Leben zu

führen – eine einfache, grundlegende Tatsache, die man bereits vor dreitausend Jahren erkannt hatte.

So wie man eine Familie nicht ohne Großeltern und Urgroßeltern denken kann, so kann man unsere Gegenwart nicht ohne das Altertum denken. Es bildet die Grundlage unserer heutigen Welt, sichtbar und unsichtbar. Doch auch die alten Kulturen erschienen nicht einfach so auf der Bildfläche. Ihre Errungenschaften und Erfolge fußten ebenfalls bereits ganz maßgeblich auf den vielen Generationen, die vor ihnen kamen. In der Steinzeit, der Kupferzeit und vor allem der Bronzezeit wurden bahnbrechende Entdeckungen gemacht – von der sprichwörtlichen Erfindung des Rades ausgehend umfassen diese Dinge sämtliche Bereiche des alltäglichen Lebens. Doch nicht nur Sesshaftwerdung, Ackerbau und Handel formten sich in diesen frühen Tagen der Menschheitsgeschichte erstmalig aus. Auch der Geist des Menschen erhob sich. Es entwickelte sich die Schrift. Sie wurde nicht nur die Basis für die nahöstliche Wirtschaft und Verwaltung, sondern bewahrte auch die Erinnerungen, Gedanken und inneren Zwiespalte der Menschen. Magische Formeln, religiöse Hymnen, Belehrungen für die jüngere Generation und großartige Heldenepen haben sich bis heute in reicher Zahl erhalten. Trotz all der Entfernung waren die Menschen der Bronzezeit uns sehr ähnlich. Sie suchten nach ihrem Platz in der Welt, auch wenn er kulturell und religiös eigentlich bereits festgeschrieben war. In gewisser Hinsicht gab es Philosophen schon immer, auch in der Bronzezeit. Die Menschen stellten

schon immer Fragen: Wieso existiert die Welt? Woher kommt der Mensch? Wie funktioniert dieses riesige Universum? Wichtig war dabei vor allem das Fragen und Staunen, das Nicht-Zufrieden-Sein mit der erstbesten Antwort und Lösung. In dieser Hinsicht sind wir den frühen Hochkulturen und den ganz normalen Menschen, die in ihnen lebten, dann doch sehr nahe.

Die Mesopotamier genossen im Angesicht des unabänderbaren Schicksals eine wilde, freizügige Lebensfreude, die von Nachbarvölkern und der späteren Welt oft als barbarisch wahrgenommen wurde. Den Griechen und Römern war die Genusssucht des Orients gerne ein Dorn im Auge – aber oft kopierten sie auch die prachtvolle, überbordende Festkultur aus dem Osten. Die Mesopotamier lebten gewiss im Moment und genossen ihr irdisches Dasein, aber dennoch gab es bereits Schriften, die grundlegende Regeln vermittelten und beispielsweise die Jugend erziehen sollten. Diese Dokumente gab es auch in Ägypten. Am Nil gab es jedoch noch weitergehende Vorstellungen, die den antiken griechischen Philosophen bereits eine Art Moralkodex vorwegnahmen. Die Ägypter hatten nämlich bereits klare Vorstellungen davon, wie man gut und richtig lebte. Sowohl die Götter als auch die Menschen waren in allem Sein und allem Streben der Maat verpflichtet, einem komplexen Begriff, den man in etwa mit „Wahrheit", „Gerechtigkeit" oder „Weltordnung" übersetzen kann. Die Maat meinte das Gegenteil des vorzeitlichen Chaos, die geltenden Gesetze der Natur und der Menschen, die Ordnung aller Dinge und des

Zusammenlebens. Die Maat stand dem Prinzip des Isefet gegenüber, einem Sammelbegriff alles Negativen. Isefet umfasste Tod und Leid, Krieg und Ungerechtigkeit, Mord und Gewalt, Mangel und Lügen. Der ägyptische König, der Pharao, war der irdische Verwirklicher und Beschützer der Maat und damit das Zentrum des ägyptischen Staats und Lebens. Dennoch war die Maat eine Aufgabe, die jeden einzelnen betraf. Der Tod war kein Endpunkt, vielmehr musste man sich dann einem Jenseitsgericht stellen, das abwägte, ob man im Leben ein guter Mensch war. Denn die Maat galt auch im Totenreich.

Zuletzt lohnt sich noch ein Blick auf die Minoer und Mykener. Sie kamen in diesem Kapitel eher kurz, stellen dann aber doch die wichtige Verbindung zu unserer Gegenwart dar. Ihre Hochkulturen sind das Bindeglied zwischen den östlichen Zivilisationen der Bronzezeit und den antiken Griechen der Archaik und Klassik, um die es gleich im folgenden Kapitel gehen wird. Die Minoer und Mykener waren die ersten Hochkulturen auf europäischem Boden. In der Mitte des zweiten Jahrtausends vor Christus drangen nicht nur Waren und materielle Güter, sondern auch Ideen und Kulturvorstellungen aus allen Himmelsrichtungen in die Ägäis – vor allem aber natürlich aus dem Osten. Während das bronzezeitliche Kreta seinen kulturellen Höhepunkt in der sogenannten Neupalastzeit zwischen 1700 bis 1450 vor Christus erreichte, übernahmen zeitlich direkt daran anschließend die Mykener vom griechischen Festland. Das Einflussgebiet der Mykener

erstreckte sich ab dieser Zeit auch über zahlreiche Inseln und auch die Minoer auf Kreta wurden dabei – wohl kriegerisch – unterworfen. Die sogenannte spätmykenische Zeit von 1450 bis etwa 1200 vor Christus stellt ihre Blütezeit dar. Danach folgten die Dunklen Jahrhunderte.

Die bronzezeitlichen Bewohner Kretas schienen in einer harmonischen Welt zu leben: Bis heute streiten sich die Historiker darüber, ob die Minoer überhaupt einen König besaßen und nicht vielmehr in einer – für damalige Verhältnisse – relativ egalitären Gesellschaft lebten, in der eben jeder seinen Platz und seine Aufgaben hatte. Die minoischen Städte besaßen in der Regel keine Mauern. Das bedeutet natürlich nicht, dass es keine Konflikte und Kriege gab. Vielmehr betrachteten die Menschen die Natur als Verteidigungslinie, also die schroffen Küsten, steilen Hügel und Gebirgszüge auf Kreta. Und natürlich gab es Krieger, die ein hohes Ansehen genossen. Gerade die körperliche Leistungsfähigkeit galt als wichtiger Teil der Identität, weshalb sich die kretischen Soldaten auch harten Trainings unterzogen. Denn auch hier bewegen wir uns immer noch in der rauen und harten Wirklichkeit der Bronzezeit. Dennoch vermitteln die zahlreichen archäologischen Funde der Minoer immer auch eine ruhige Fröhlichkeit, der sich in der Lebensführung, der Kunst, aber auch der Religion niederschlägt. Während bei den Minoern also stets eine gewisse Lebensfreude und der Wunsch nach Ekstase und Epiphanie mitschwingen, wird der sich zeitlich etwas später auf dem Festland herausgebildete mykenische Kult viel

pragmatischer definiert: Religion ist hier scheinbar immer mit den Herrschern verbunden. Die mykenischen Könige standen wohl den Opfern und Riten vor. Hier entwickelte sich eine klare kultische Hierarchie mit Priesterschaften auf europäischem Boden. Auch die Gesellschaft hierarchisierte sich stark. Es gab eine klare Zuteilung und jeder Mensch hatte seinen Platz – das ist durchaus vergleichbar mit den Vorstellungen der Mesopotamier und Ägypter. Neben dem König und dem Vizekönig gibt es Provinzstatthalter, Reiter und administrative Funktionäre. Bei den Mykenern tauchen zudem erstmalig spätere griechische Gottheiten wie Zeus, Hera und Poseidon auf.

Die Minoer und Mykener legten in all ihrer Vielgestaltigkeit, ihren Unterschieden aber auch Parallelen den Grundstein für die spätere griechische Kultur. Die oberflächlich sehr gegensätzlichen Kulturen bilden hier gewissermaßen die zwei Seiten einer Medaille. Im späteren antiken Griechenland sollte nämlich beides seine Daseinsberechtigung haben: die Lebensfreude, die rauschhafte Entrückung und die feingeistige Suche nach der Göttlichkeit und dem richtigen Leben, aber eben auch die eiskalte Taktik, die Hierarchien und brutalen Kriege sowie die verschachtelten logischen Gedankengebäude, die jeder Menschlichkeit entbehren. Sowohl Minoer als auch Mykener bedienten sich – unabsichtlich wie absichtlich – an dem kulturellen Cocktail, der über die Seewege aus dem Osten kam. Sie ließen sich inspirieren und über die Jahrhunderte verändern. Die Mesopotamier und Ägypter

können damit geradezu als geistige Väter der europäischen Kulturen gelten, die noch folgen sollten.

3. **Griechenland setzt Segel**
 Philosophie in der griechischen Welt der Archaik und Klassik
 (ca. 800 – 300 v. Chr.)

Kurz vor der Dämmerung ist es immer am dunkelsten. Das gilt auch für die Dunklen Jahrhunderte, die man grob zwischen 1200 und 800 vor Christus verortet, deren Kern und Höhepunkt jedoch um etwa 1000 vor Christus liegt. Sie sind eine Epoche, die uns archäologisch zwar durchaus einige wenige Quellen liefert, ansonsten jedoch äußerst stumm und rätselhaft bleibt. Wie haben die Menschen damals gelebt? Die Hochkulturen des Altertums standen zu Beginn dieser quellenarmen Epoche vor einer tiefen Krise, in der Ägäis sank der hohe Lebensstandard, der Fernhandel wurde stark heruntergefahren und das gesellschaftliche Leben schien in einen Dornröschenschlaf zu fallen. Doch diese Zäsur bedeutete auch die Möglichkeit für neue Entwicklungen. Im späten neunten und vor allem dann im achten Jahrhundert vor Christus veränderte sich das augenscheinlich niedergerungene Leben in der Ägäis nämlich grundlegend – und das in vielerlei Hinsicht zum Besseren. Dies geschah natürlich nicht über Nacht, sondern viel eher im Laufe einiger Generationen. Gut Ding will eben auch Weile haben.

Ein strahlendes Beispiel in diesen angeblich Dunklen Jahrhunderten bietet etwa Xeropolis, übersetzt etwa so viel wie „trockene Stadt". Die heutige archäologische Stätte liegt auf der griechischen Insel Euböa, nördlich

von Attika und Athen. Die Siedlung wurde zur Zeit der mykenischen Kultur bewohnt, wurde nach dem Niedergang jedoch durchgehend weitergenutzt. Mehr noch: Xeropolis schien zu florieren, Menschen zogen zu, neue Gebäude wurden gebaut, Handel und Handwerk blühten und die Toten wurden mit kostbaren Beigaben beerdigt. Gegen Ende des 11. Jahrhunderts war der Ort größer als das bronzezeitliche Athen im Süden. Das scheint nicht so richtig ins Bild einer Krisenzeit zu passen, oder? Auf Lefkandi gab es Wohlstand und Zivilisation, Kunst und Kultur.

Natürlich gilt das bei Weitem nicht für alle Orte, denn das Grundmerkmal Griechenlands war seit jeher seine geradezu romantische Kleinteiligkeit. Unzählige Inseln verteilen sich im türkisfarbenen Meer. Das zerklüftete Festland ist dagegen von hohen Bergen durchschnitten, die immer wieder Täler und Ebenen preisgeben, die ein einigermaßen komfortables Leben ermöglichen. Doch Xeropolis ist der Beweis, dass die Menschen sich nicht unterkriegen ließen. Und nach und nach erfassten die positiven Entwicklungen auch den Rest Griechenlands. Das Handwerk wurde auch weiterhin gepflegt und verbessert. Keramikarten veränderten sich, wurden qualitätvoller gefertigt und aufwendiger verziert. Die Architektur wurde mit jeder Generation selbstbewusster, ebenso andere Künste wie das Metallhandwerk. Auf den ersten Blick erscheint es wie ein unwichtiges Detail, das nun Einzug in diese archaische Welt hielt, doch letztendlich sollte es einer kompletten neuen Epoche den Namen liefern: Die Werkzeuge und Waffen wurden ab

dieser Zeit immer weniger aus Bronze und eher aus dem viel härteren Eisen geschmiedet. Und damit war relativ klar: Die golden schimmernde Bronzezeit war zu Ende und die Eisenzeit begann. Doch diese Innovation war nur ein winziger Teil der bahnbrechenden Entwicklungen, die sich nun in Griechenland zutrugen. Das neue Metall bedeutete auch einen gesellschaftlichen Aufschwung. Es wurde nicht nur zu Lanzen und Rüstungen geschmiedet, sondern natürlich auch zu Kunsthandwerk. Wirtschaft und Kultur erblühten und mit ihnen letzten Endes auch die Wissenschaften und die Philosophie. Natürlich waren nicht eiserne Waffen und Werkzeuge direkt dafür verantwortlich, dass Sokrates und Platon philosophische Glanzleistungen produzierten. Doch das neu erfundene Metall vereinfachte dennoch in vielen kleinen und großen Bereichen das Alltagsleben. Dies verschaffte den Menschen mehr Sicherheit, mehr Freiheit und mehr Zeit für Muse, Erholung und die schönen Dinge im Leben.

In Mesopotamien und Ägypten herrschten während dieser gesamten Epoche nach wie vor und wie seit Jahrtausenden die altehrbaren Hochkulturen an Euphrat, Tigris und Nil. Die Minoer und Mykener hatten bereits dafür gesorgt, dass die Flamme der Zivilisation nicht nur im Nahen Osten brannte, sondern die glänzenden Errungenschaften auch in der Ägäis gepflegt und gelebt wurden. Nach einem langen, tiefen Winterschlaf – den sogenannten Dunklen Jahrhunderten – sollten sich die Völker auf dem griechischen Festland, an der kleinasiatischen Küste und den unzähligen Inseln dazwischen aber nunmehr zu einem geradezu

unfassbaren Höhenflug erheben. Wir gelangen nun in die Zeit, die man als griechische Archaik und Klassik bezeichnet. In mehr als einer Hinsicht setzten die antiken Griechinnen und Griechen nun die Segel.

3.1 Ereignisse und Verhältnisse:
Historischer Abriss der Archaik und Klassik

Falls es noch nicht klar wurde: Die Geschichte der Ägäisvölker ist lang und verworren. Wir haben heute ein recht vages, einheitliches Bild von dieser Hochkultur, die das Theater und den Matheunterricht erfand und zeitlose Statuen schuf, die noch heute jedem modernen Schönheitsideal Paroli bieten. Doch die Wahrheit ist – wie so oft – sehr viel komplizierter und bunter. Sprechen wir von der antiken griechischen Geschichte, so umfasst das einen langen Zeitraum von mindestens zwei Jahrtausenden. Griechenland gilt unangefochten als eine Wiege der europäischen Zivilisation. Hier entstanden Philosophie und Demokratie, hier wurden das Archimedische Prinzip erfunden und zahllose andere technische und naturwissenschaftliche Erkenntnisse gemacht. Diese kulturelle und politische Blütezeit fällt in die beiden Epochen der Archaik (etwa 800-500 v. Chr.) und Klassik (etwa 500-336 v. Chr.), also den Zeitabschnitt zwischen dem Ende der sogenannten Dunklen Jahrhunderte und den Eroberungen Alexanders des Großen. Beide Bezeichnungen muten uns heute mehr als seltsam an. Archaisch bedeutet in unserem heutigen Sprachgebrauch so etwas wie brutal und unflätig, während klassisch ein durchaus positiver Begriff ist, der jedoch von althergebracht und traditionell bis hin zu konventionell vieles bedeuten kann. Nicht zuletzt haben sich zahlreiche Strömungen der europäischen Kultur diesen Begriff ausgeliehen, etwa die klassische Musik,

die Zeit der Weimarer Klassik oder die klassizistische Architektur, die sich alle grob in das spätere 18. und frühe 19. Jahrhundert verorten lassen. Hierbei sieht man bereits: Gerade die griechisch-antike Klassik beeinflusste Europa über viele Jahrhunderte und bis in unsere Gegenwart maßgeblich. Doch dabei wird gerade der Archaik ein wenig unrecht getan, denn ohne sie wäre es auch nie zu einer Klassik gekommen. Im Altgriechischen bedeutet archaios lediglich ganz neutral altertümlich, also aus der frühen Geschichte er Menschheit stammend. Der Begriff wurde von den frühen Archäologen und Kunsthistorikern geprägt, die bereits ganz Feuer und Flamme für die Klassik waren und die direkt vorangehende Zeit schlichtweg als Ursprung der Zivilisation und Kultur betrachteten – wobei sie natürlich viele Jahrtausende der Geschichte, die Mykener und Minoer, die Ägypter und Mesopotamier und andere Kulturen weltweit außer Acht ließen. Das Wort Klassik ist dagegen relativ schnell zu erklären: Es kommt vom antiken Latein. Dort bedeutete classicus etwas typisch Römisches, nämlich dass man zur ersten und damit besten Steuerklasse gehörte. Im übertragenen Sinne bedeutete das Wort dann schließlich mustergültig, vorbildhaft und zum ersten Rang gehörig. Begrifflich wurden dieser griechischen Epoche also gehörig große Schuhe angezogen. Wie wir aber lernen werden, geschah diese Übertreibung aber auch nicht völlig zu Unrecht.

Nach dem Ende der mykenischen Kultur bildete sich bis circa 800 vor Christus die Vorform der griechischen Kultur heraus. Es entstanden einzelne Stadtstaaten, die

sogenannten *poleis*, vor allem an den Küsten und auf den Inseln. Landwirtschaft und Fischfang waren im ansonsten gebirgigen und unwegsamen Griechenland nur dort möglich. So ziemlich jede dieser insgesamt fast tausend Städte besaß eine Stadtmauer, Tempel und einen zentralen Platz, die *agora*. Hier wurden Märkte, aber auch politische Versammlungen und Abstimmungen abgehalten. Ebenso typisch war eine *akropolis*, also ein befestigtes Burghügel. Um die Städte erstreckte sich der *chora*, also das Ackerland, welches die Bürger versorgte. Hier gab es noch verstreute Dörfer und Weiler, dahinter begann die Wildnis. Trotz aller Ähnlichkeiten war das archaische Griechenland kein Flächenstaat, sondern ein Flickenteppich auch diesen eigenständigen, souveränen Ortschaften. Für jede *polis*, egal wo sie lag, war jedoch vor allem eines wichtig: der Zugang zum Meer.

Ab spätestens 800 vor Christus blühten der Handel und damit vor allem der Seehandel nämlich wieder auf und es entstand ein intensiver Austausch mit anderen Völkern wie den Ägyptern oder Phöniziern. Spätestens jetzt waren die Dunklen Jahrhunderte vorüber und die Schifffahrt erreichte neue, ungeahnte Höhen. Von der phönizischen Levante importierten die Griechen am Ende der Dunklen Jahrhunderte auch die Schrift und modifizierten sie zum griechischen Alphabet. In dieser Zeit entstanden wohl auch die berühmten Schriften des Homer über den Trojanischen Krieg und die Irrfahrten des Odysseus, die für Jahrhunderte identitätsstiftend für das sich immer mehr

herausformende „Griechentum" werden sollten. Fast genauso wichtig waren die Schriften Hesiods, der als Erfinder des Lehrgedichts gilt und in seinen Dichtungen die griechische Weltanschauung und Mythologie darlegte. Die berühmten Götter und Sagen existierten wahrscheinlich bereits seit Jahrhunderten, das schriftliche Festhalten bescherte ihnen aber eine ganz neue Qualität. Die Helden und angeblichen Ahnen konnten nun schwerer vergessen werden und die Lieder und Geschichten über ihre großen Taten verbreiteten sich viel leichter über die Generationen hinweg und rund um das gesamte Mittelmeer. Und nicht zuletzt hatten die Dunklen Jahrhunderte auch den bereits erwähnten, revolutionären Übergang von Bronze zu Eisen als zentraler Hauptwerkstoff gebracht. Dies veränderte nicht nur Handwerk, Landwirtschaft und Handwerk, sondern vor allem auch den Handel, die Kriegsführung und damit die Politik.

Die gemeinsamen Götter und überregionale Sportereignisse wie die Panhellenischen Spiele, zu denen auch die Olympischen Spiele gehörten, sorgten für ein grundlegendes Zusammengehörigkeitsgefühl. Gerade Olympia, wo sich ein Heiligtum des Zeus befand und Delphi, wo ein wichtiges Orakel des Gottes Apollon war, entwickelten sich zu Zentren des „Gesamtgriechentums". Es war den Griechen sehr klar, wer und was ein Grieche oder ein Nicht-Grieche war – trotz aller Offenheit und Migrationsbewegungen in der Mittelmeerwelt und trotz der ewigen Konkurrenz und Feindseligkeiten zwischen den unzähligen Stadtstaaten. Krieg war in der gesamten

Archaik und Klassik an der Tagesordnung: Jede *polis* verteidigte ihre Autonomie und Streitigkeiten zwischen den kleinen und großen Mutterorten und ihren Koloniestädten waren an der Tagesordnung. Auf dem griechischen Festland wetteiferten verschiedene Städte um die Vorherrschaft. Uns sind heute vor allem Athen und Sparta ein Begriff, doch auch andere poleis wie Argos, Korinth oder Theben waren zu gewissen Zeiten mächtige, manchmal sogar vorherrschende Mächte. Auch die ägäischen Inseln und die Küsten Kleinasiens, heute die West- und Südküste der Türkei, waren übersäht mit Städten, darunter etwa das mächtige Rhodos im Süden oder Thasos im Norden sowie Milet und Ephesos auf dem kleinasiatischen Festland. Doch auch die Kolonien rund um das Mittelmeer konnten zu Reichtum und Macht aufsteigen, so etwa Kyrene im heutigen Libyen, Syrakus auf Sizilien oder Massilia, das spätere Marseille, im heutigen Südfrankreich.

Spätestens nach den Perserkriegen (ca. 500-479 v. Chr.) begann dann die Zeit der griechischen Klassik. Denkt man heute an die großen Leistungen und die Blütezeit der griechischen Kultur, so ist meist dieser Zeitabschnitt gemeint. Die Künste und die Literatur, die Philosophie und die Demokratie erlebten hier eine unglaubliche Entfaltung. Berühmte Kunstwerke und Bauten wurden in dieser Zeit geschaffen, wie zum Beispiel auch die Akropolis von Athen.

Die gesamte klassische Ära war jedoch auch vom Machtkampf zwischen Athen und Sparta gekennzeichnet, der letztendlich in den

Peloponnesischen Krieg von 431 bis 404 vor Christus mündete. Nach fast dreißig Jahren des wechselvollen Verlaufes siegte zwar Sparta und errang damit die Vormacht in der griechischen Welt. Diese Hegemonie war aber nur von kurzer Dauer, bereits 371 vor Christus wurden die Spartaner vernichtend geschlagen. Für einige Jahre, von 371 bis 362 vor Christus, errang dann die Stadt Theben die Vormacht, während im Norden langsam das Königreich Makedonien erstarkte. So fern und rätselhaft uns die Minoer und Mykener der Bronzezeit erscheinen, so wirr und wechselhaft gestaltete sich schließlich die Geschichte des archaisch-klassischen Griechenlands. Es war ein unendliches Auf und Ab, ein ewig unsicheres Ringen mit den Nachbarn, das jedoch auch immer wieder durch äußere Feinde wie etwa die Perser unterbrochen wurde. Diese komplexe und gefährliche Zeit der brutalen Kämpfe, der Unsicherheit, aber eben auch der höchsten kulturellen, künstlerischen und philosophischen Leistungen verdient darum zurecht das große Interesse, das ihr durch die gesamte europäische Geschichte hindurch zukam.

Während der politische Stern der Attischen Demokratie und Athens zum Ende der Klassik hin zusehends schwand, fällt genau in diese Zeit das Leben und Wirken von drei der wichtigsten Philosophen des Abendlandes – Sokrates (469-399 v. Chr.), seines Schülers Platon (428-347 v. Chr.) und dessen Schüler Aristoteles (384-322 v. Chr.). Spätestens der Herrschaftsantritt des jungen makedonischen Herrschers Alexander, später „der Große" genannt und in seiner

Jugend ein Schüler des Aristoteles, läutete im Jahr 336 vor Christus das Ende der Klassik und den Beginn des Hellenismus ein.

3.2 Leben und Wandel:
Akademie und Peripatos – und das wars?

Die abendländische Philosophie nahm ihren Ursprung im antiken Griechenland, diesen gewichtigen Fakt haben wir bereits dargelegt. Das altgriechische Wort *philosophia* bedeutet wörtlich übersetzt die „Liebe zur Weisheit". Die Philosophie muss logisch und durch den Verstand und die Vernunft ergründbar sein. Emotionen und Meinungen sind demnach keine Philosophie. Diese antike Feststellung wird heute durchaus diskutiert, trifft aber auch nach über 2000 Jahren immer noch mitten in das eigentliche, zentrale Aufgabenfeld. Die Frage danach, was Philosophie denn eigentlich sei und wie sie richtig auszuüben ist, war bereits eine der Grundfragen der Philosophie der Antike. Deren Anfänge liegen im siebten Jahrhundert vor Christus, in einer Zeit, in der es noch schwer war, die geläufigen Mythen klar von vorphilosophischem Denken oder Philosophie zu trennen. Denn bereits die Götter- und Heldengeschichten jener Zeit – beispielsweise die Werke Homers oder Hesiods – konnten Fragen stellen, nach dem Ursprung suchen oder Naturereignisse und herrschende Normen erklären wollen. Tatsächlich liegen die Ursprünge der griechischen Philosophie auch nicht in Athen oder auf dem Festland, sondern in den über das Mittelmeer verteilten Kolonien an der kleinasiatischen, heute türkischen, oder an der süditalienischen Küste, wo sich zahlreiche griechische Siedler tummelten. Ein wichtiger Grund für das Herausbilden einer philosophischen, sprich

klaren und strukturierten, Form der Kommunikation waren wohl die weitreichenden Handelsbeziehungen der kolonisierenden und herumreisenden Griechen. Der sogenannte Übergang vom Mythos zum Logos – also von der religiös-mythologischen hin zu einer möglichst rational-wissenschaftlichen Weltdeutung – ist nicht genau datierbar und vollzog sich nur allmählich. Bereits in der vorsokratischen Zeit bildeten sich erste philosophische Gruppierungen wie die Mechanisten, Atomisten oder Sophisten. Die Mechanisten vertraten etwa die Ansicht, dass der Mensch und das Leben geradezu mechanisch abliefen. Alles ging von einem ersten Impakt aus und alles folgte einem vorherbestimmten Ablauf, der strengen Gesetzen folgte – so als sei die Welt eine Maschine. Die Atomisten kamen dagegen zu einer erstaunlichen, geradezu modern wirkenden Ansicht: Alle Dinge im Universum bestehen aus kleinsten, unteilbaren Atomen. Die Sophisten pflegten dagegen eine geradezu pragmatisch-irdisches Weltbild: Sie waren Gelehrte, Didaktiker und Rhetoriker, die sich ein breites Wissen auf praktischem und theoretischem Gebiet aneigneten und dabei eine Zeit lang durchaus als geachtete Lehrer wirkten, welche die Jugend und damit die Gesellschaft als Ganzes bereichern wollten. Doch bereits Platon und Aristoteles verachteten diese vorgeblichen Weisen, da sie angeblich nur scheinbare Weisheiten kundtaten und damit dem Gemeinwesen eher schadeten.

Einen fast schon legendären Anfang, der zeitlich vor all diesen Strömungen anzusetzen ist, bilden jedoch die

Sieben Weisen, eine von der Nachwelt so bezeichnete Gruppe von berühmten Persönlichkeiten. Diese Politiker, Gelehrten und Philosophen waren hochangesehen und durch ihre Weisheitssprüche bekannt. Beispiele hierfür sind „Halte Maß", „Erkenne dich selbst" oder „Ehre die Älteren". Heute mögen diese Aussagen etwas plump wirken, dies rührt jedoch eher daraus, dass sie über viele Jahrhunderte als gesellschaftlich anerkannte Weisheiten vermittelt wurden. Wer genau zu der Gruppe gehörte ist jedoch bis heute Gegenstand von Diskussionen. Es existieren mehrere überlieferte Listen mit bis zu 20 Personennamen. Gesichert ist jedoch, dass Thales von Milet (624-544 v. Chr.) zu diesem illustren Kreis gehörte. Er gilt gemeinhin als der erste Philosoph und als Begründer der Geometrie und Astronomie. Ähnlich wie seine Zeitgenossen hat er jedoch keine Schriften hinterlassen und ist bis heute legendenumrankt. Zusammen mit den Philosophen Anaximander und Anaximenes bildete Thales wiederum die Gruppe der drei Milesier. Sie stehen stellvertretend für die beginnende Naturphilosophie und damit für die Suche nach dem Ursprung allen Seins. Dieser „letzte Grund" oder „erster Anfang aller Dinge" wurde von Thales im Wasser gesehen. Sein Schüler Anaximander benannte das immaterielle apeiron (Unendliches, Unbegrenztes) und Anaximenes war der Meinung, dass nur die Luft der Anfang aller Dinge sein konnte.

Es mag seltsam erscheinen, dass gerade ein Wandersänger geradezu emblematisch für den Wandel vom Mythos zum Logos und damit für die erstmalige

wissenschaftliche Durchdringung der Welt steht. Doch Xenophanes von Kolophon (570-470 v. Chr.) war genau das und dennoch viel mehr. Er knüpfte einerseits an die Naturphilosophie der Milesier an und vermutete, dass alles aus Wasser und Erde bestehen müsse. Daneben gilt er als erster Religionskritiker der Welt, der gerade die griechischen Götter mit ihren eindeutigen Makeln und Problemen als reine menschengemachte Fiktion enttarnte. Seine Ideen und religiösen Ansichten gingen sogar in die Richtung des Agnostizismus und Monotheismus. Die Wahrheit hielt er für nicht erkennbar und Wissen war für ihn stets nur eine Meinung, womit er sogar als ein Vorläufer des kritischen Rationalismus gelten kann.

Auch der nächste berühmte Philosoph, Pythagoras (570-480 v. Chr.) war ähnlich wie die Sieben Weisen eine schwer greifbare historische Persönlichkeit. Der rätselhafte Gelehrte gründete den rituellen Orden der Pythagoreer, in dem Philosophie, Wissenschaft und Religion verbunden wurden. Pythagoras sprach sich für den Vegetarismus aus, beschrieb das Konzept der Seelenwanderung und ist in der heutigen Zeit nicht zuletzt als Mathematiker bekannt, der den berühmten gleichnamigen Satz des Pythagoras ersann. Für 200 Jahre war die Schule der Pythagoreer im griechisch besiedelten Süditalien sehr einflussreich.

Heraklit von Ephesos (520-460 v. Chr.) und Parmenides von Elea (515-445 v. Chr.) trieben die philosophische Frage nach dem Sein schließlich auf die Spitze. Nach Heraklit sei alles im ständigen Werden und Vergehen.

Der Wandel ist die Grundkonstante des Lebens und die Natur erscheint oft paradox und gegensätzlich. Parmenides sieht das Seiende dagegen als unvergänglich und unveränderlich. Es ist ewig, einheitlich und vollkommen. Er gilt als Begründer der Ontologie, also der Lehre dessen, was ist.

Auf die Zeit der Vorsokratiker folgte die Periode der griechischen Klassik, die gerne als Blütezeit gesehen wird. Sie dauerte von circa 480 bis 320 vor Christus und erfasste nicht nur die Philosophie, sondern auch Künste wie Dichtung und Bildhauerei. Nach dem Ende der Perserkriege 479 vor Christus hatte zunächst Athen lange Zeit die Vorherrschaft in der Ägäis inne. Hier entstanden nicht nur die Attische Demokratie und wichtige soziale Reformen, auch die größten Gelehrten dieser Zeit konnten der Stadt nur schwer entgehen. Es ist die Ära der drei großen abendländischen Philosophen Sokrates (470-399 v. Chr.), dessen Schülers Platon sowie dessen Schülers Aristoteles. Hierbei ergeht man sich oft in Klischees: Sokrates als Urbild und Stammvater der Philosophen, Platon als der große Idealist und Aristoteles als Realist, Empirist und Alltagsphilosoph. Diese Images kommen zwar nicht unbedingt aus dem Nichts, die Realität ist allerdings durchaus komplexer.

Die wohl berühmteste Aussage, die Sokrates zugeschrieben wird, ist wohl „Ich weiß, dass ich nichts weiß." – ein Satz, der keinesfalls relativistisch zu verstehen ist, sondern viel eher sinnstiftend. Der Mensch sollte eine selbstkritische und unvoreingenommene Haltung einnehmen. Für ihn war die Wahrheit das Ziel

einer vorausgehenden Reflexion, die auch immer wieder neu vorgenommen werden musste. Wissen sei ihm zufolge nur Meinung und die Wahrheit müsse man erst durch Diskussion und Diskurs herausfiltern. Der Grund, warum Sokrates philosophische Vorgänger heute gemeinhin nur als Vorsokratiker bezeichnet werden, liegt in der ungemeinen Wirkmächtigkeit und der Zäsur in der Philosophiegeschichte, welche durch die sogenannte Sokratische Wende herbeigeführt wurde. Diese bezeichnet ein allgemeines Abwenden von der Naturphilosophie und eine Hinwendung zur Ethik und menschlichen Verhaltensweisen.

Während sich Sokrates direkt fragte, was zum Beispiel eine Tugend wie die Tapferkeit ausmacht, beschäftigte sich sein Schüler Platon viel mehr mit den Eigenschaften und dem Wesen der Dinge im Allgemeinen. Er entwickelte somit auch die berühmte platonische Ideenlehre. Sie besagt, dass unsere Sinne nur unvollkommene Abbilder wahrnehmen. Das wahre Sein, also die Ideen, sind nur über den Verstand und den Geist zu erkennen. Diese Anschauung verdeutlicht er auch im berühmten Höhlengleichnis, in dem er den Weg des Menschen zur Erleuchtung als sehr beschwerlich darlegt. Platon beeinflusste viele Disziplinen wie die Staats-, Kunst- und Naturphilosophie. Er begründete die Platonische Akademie, eine Philosophenschule in Athen.

Mit 18 Jahren trat Aristoteles 387 vor Christus in eben diese Akademie ein. Mehr noch als Sokrates und Platon gilt er uns heute als ein Universalgelehrter, der bis in die Gegenwart massiven Einfluss auf Wissenschaften und

Philosophie hat. Er teilte als Erster die Wissenschaften in Teilbereiche wie Ökonomie oder Naturlehre. Er begründete die klassische Logik und das deduktive Vorgehen, um zu Erkenntnissen zu gelangen. Erziehung und Einübung von richtigem, tugendhaftem Verhalten stehen bei Aristoteles im Vordergrund. Er begründete die Philosophenschule des Peripatos (griechisch für „Wandelhalle"). Während die Platonische Akademie grundsätzlich nach den letzten Wahrheiten mithilfe des Verstandes suchte, verließ sich der aristotelische Peripatos auf methodisches Vorgehen, das auf Wahrnehmung beruhte.

Das antike Griechenland ist also zusammenfassend die Wiege der Philosophie. In der Archaik und mehr noch der Klassik erblühten die Künste und die Architektur, die antike Demokratie kam zu ihrer institutionellen Vollendung und war mitunter ausschlaggebend für Athens jahrzehntelange Vormachtstellung in der Ägäis. Die Literatur erreichte ebenfalls Höhenflüge – das griechische Drama, die Lyrik, vor allem aber die Philosophie. Nach der traditionellen Definition beginnt die abendländische Philosophie mit den Vorsokratikern, also den Philosophinnen und Philosophen, die vor Sokrates lebten und wirkten. Bereits dieser Begriff macht klar: Sokrates war die zentrale Gestalt der antik-griechischen Philosophie. Sein Schüler Platon und dessen Schüler Aristoteles vervollständigen dann die Dreieinigkeit der bestimmenden Philosophen der griechischen Klassik. Aus ihrem Wirken entstanden mit der platonischen Akademie und dem aristotelischen

Peripatos zwei Philosophenschulen, die in der gesamten Antike und bis in unsere Gegenwart hinein prägend sein sollten. Akademie und Peripatos beeinflussten die europäische Geisteswelt nachhaltig. Nach Platons Schule werden sogar bis heute noch Hochschulen und Gelehrtenvereinigungen genannt – ursprünglich bezeichnete die Akademeia nämlich nur einen Ort, nämlich den Hain des attischen Helden Akademos, wo Platon seine Schule gründete. Ähnliches galt auch für den Peripatos, der eine Wandelhalle bei Athen bezeichnete, die Aristoteles zu seinem Wirkungsort erwählte, nachdem er die Erziehung Alexanders des Großen aufgegeben hatte. Doch auch die Generationen vor Sokrates, Platon und Aristoteles trugen bereits Wesentliches bei, ebenso ihre Zeitgenossen und Nachfolger. Sie unternahmen erstmals den Versuch, natürliche Phänomene rational zu erklären – ohne auf Mythologien, Sagen oder das Wirken von Göttern zurückzugreifen. Die Vorsokratiker und Sophisten hatten einen riesigen Einfluss auf die Generationen von Philosophen nach ihnen – bis hin zur Gegenwart.

3.3 Affekt und Effekt: Was können wir von der Archaik und Klassik lernen?

Einer Legende nach soll Sokrates noch im Gefängnis, während er auf die Vollstreckung seines Todesurteiles wartete, über Geometrie nachgedacht haben. Seinen Wächter belustigte dies. „Ist das die richtige Zeit dafür, wenn du morgen bereits tot bist?" fragte er. Sokrates antwortete verwundert: „Soll ich etwa nach der Urteilsvollstreckung noch forschen?"

Philosoph sein wurde in der griechischen Klassik zunehmend zum Beruf und Philosophieren zur Berufung. Natürlich wimmelte die griechische Welt nicht plötzlich nur noch vor Philosophinnen und Philosophen. Der Alltag war nach wie vor hart und entbehrlich, die Ökonomie war landwirtschaftlich geprägt und Krieg war an der Tagesordnung. Bauern und Soldaten, Handwerker und Händler dürften einem im klassischen Athen öfter begegnet sein als ein Philosoph. Dennoch: Der neue Berufszweig war etabliert und hatte einen festen Platz im öffentlichen Leben. Philosophen wurden geliebt und verehrt, aber auch gehasst – nichts beweist das eindrücklicher als das Todesurteil, das Athen gegen Sokrates aussprach, weil er angeblich die Jugend verderbe. Platons Gedanken beeinflussten die gesamte europäische Philosophie und alle historischen Epochen bis in unsere Gegenwart. Ähnliches gilt für die enorme Wirkmächtigkeit seines Schülers Aristoteles.

Was wir von der griechischen Archaik und Klassik mitnehmen können, ist der Grund, warum gerade hier und jetzt die abendländische Philosophie geboren wurde. Am Ende der Dunklen Jahrhunderte kamen die Griechen wieder vermehrt in Kontakt mit Ägypten und Mesopotamien. Die Griechen lernten aus dem Nahen Osten vieles im Bereich der Medizin, Astronomie und Mathematik. Sie wurden mit der Schrift, der Rechtskultur und der Verfassungsstruktur der Phönizier konfrontiert. Dieser Austausch und der folgende interkulturelle Transfer waren entscheidend. Sie nahmen das Wissen ihrer Nachbarn auf wie ein Schwamm, kombinierten es und entwickelten es weiter. Fremde Kulturen waren für sie zuerst einmal nichts Abstoßendes oder Feindliches, sondern boten eine Möglichkeit für regen Austausch und individuelles wie auch gesellschaftliches Wachstum. Die eigentliche Wiege der griechischen Philosophie befand sich auch nicht einmal auf dem griechischen Festland, sondern in den ionischen Kolonialstädten und anderswo. Natürlich ist diese Sichtweise etwas naiv und beschönigt. Die Griechen führten erbitterte Kriege untereinander, nannten Nachbarvölker wie die Thraker abschätzig Barbaren und führten auch unzählige Kriege gegen verhasste äußere Feinde wie die Perser. Doch bezeichnenderweise sollten es gerade die Friedenszeiten und kulturellen Schmelztiegel sein, in denen hochgeistige Dinge entstanden, welche die Zivilisation voranbrachten.

Ein weiterer wichtiger Punkt, den wir als moderne Menschen des 21. Jahrhunderts mitnehmen können, ist zudem die enge Verbindung zwischen der Entstehung der

Philosophie mit der politischen Kultur Griechenlands. Es bildete sich die polis heraus, ein Stadtstaat, der in sich autonom regiert wurde. Er war der Bezugspunkt und wichtiger Teil der Identität eines jeden Bürgers. Hier kamen Wirtschaft, Kultur und vor allem Politik zusammen. Freie Rede wurde hier gepflegt und in einigen poleis, allen voran Athen, entstand die antike Demokratie. Dieses politische Klima war für damalige Verhältnisse neu, innovativ und unglaublich frei. Entscheidungen im antiken Gemeinwesen wurden bis dahin meist autoritär getroffen, vom Adel oder – schaut man auf die östlichen Kulturen – von der Priesterschaft. Man zog die Götter zur Rate und nicht die Logik oder Vernunft. Der Übergang vom „Mythos zum Logos", von Sagen und Mythen hin zu rationalen Denkmustern, zeichnete sich auch in der Politik und Gesellschaft ab.

Im Verlauf der Archaik und vor allem der Klassik etablierten sich Offenheit und Diskurs, eine Gesprächs- und Streitkultur. Die antiken Philosophen waren indes keine Wissenschaftler im modernen Sinn, sie waren praxisorientierte Lebensphilosophen, die das Leben jedes einzelnen Menschen verbessern wollten. In ihren Schulen war meist jeder willkommen – wenngleich zugegebenermaßen auch oft genug Frauen und Unfreie ausgeschlossen waren. Jede Schule vertrat andere Ansichten und dennoch koexistierten sie über Jahrhunderte. Dies kann gleichsam für den nachfolgenden Hellenismus wie auch das Römische Reich gelten, doch im klassischen Griechenland

entwickelte sich diese Eigenart des Philosophenberufes erstmalig voll aus.

In dieser Blütezeit entstanden alle bekannten Zweige der Philosophie: Logik, Metaphysik, Ethik, Ästhetik, Pädagogik sowie Natur- und Gesellschaftsphilosophie. Diese auf den ersten Blick trockenen Begriffe und Disziplinen scheinen unseren Alltag kaum zu beeinflussen – es sei denn man studiert ein geisteswissenschaftliches Fach. Doch diese Annahme stimmt nicht ganz: Nicht so sehr die tatsächlichen Inhalte und Methoden aus den Lehrbüchern bestimmen unsere Gegenwart, sondern vielmehr ihre immense Wirkung darauf, wie wir die Welt heute sehen. Im antiken Griechenland wurden Gedankengebilde konstruiert, die durch alle Jahrhunderte bis heute nachwirken und bestimmen, wie wir die Welt und uns selbst wahrnehmen. Logische Schlussfolgerungen sind ein zentraler Grund dafür, warum wir uns für oder gegen etwas entscheiden. Einem Lebewesen Gewalt anzutun ist falsch. Die Umwelt und seine Mitmenschen zu schützen ist richtig. Eine Blume oder ein prachtvolles Gebäude sind ästhetisch und darum schön. Alles um uns herum hat einen Sinn, wir bewerten uns, unsere Mitmenschen und unsere Umwelt. Dies würden wir heute wohl auch ohne die Existenz der griechischen Philosophie tun, denn schließlich ist das einfach menschlich. Doch da das antike Griechenland nun mal existierte und wirkmächtig die europäische Kultur und Geisteswelt beeinflusste, bestimmt es bis heute unsere Vorstellungen von einem guten und richtigen Leben. Antikes Gedankengut formte

und formt bis heute unsere Wertmaßstäbe, unsere Moral, unsere Vorstellungen von dem, was gut, wahr und schön ist. Die griechische Philosophie ist eine Basis unserer westlichen Kulturstandards, also aller Arten des Wahrnehmens, Denkens und Handelns, die von der Mehrheit als normal und verbindlich betrachtet werden.

4. Antike Globalisierung
Philosophie und Alltag im Hellenismus
(ca. 300 – 30 v. Chr.)

Griechenland war also unter vollen Segeln. Mit Alexander dem Großen ging die Klassik zu Ende und die Ära des Hellenismus begann. Diese wird manchmal schnell als Zwischenzeit und Übergangsepoche abgetan. Doch dieses Los ist ungerecht: Kaum eine Zeit in der antiken Geschichte war bunter und vielfältiger. Die Mittelmeerwelt bot ein Kaleidoskop an Ethnien und Kulturen, Nationen und Reichen und natürlich nicht zuletzt philosophischen Strömungen. Nach Sokrates Tod führten zunächst zahlreiche Anhänger seine Art des Philosophierens fort. Bereits am Ende der griechischen Klassik etablierten sich wirkmächtige Philosophenschulen im ganzen Mittelmeerraum. Sie sollten den nachfolgenden Hellenismus geradezu dominieren: Das kleine philosophische Rinnsal war zu einem reißenden Strom geworden und die griechische Kultur wirkte nun weit über ihre ehemaligen Grenzen hinaus.

4.1 Ereignisse und Verhältnisse:
Historischer Abriss des Hellenismus

Das klassische Griechenland erfand die Philosophie und Demokratie, während das Römische Reich bis heute die Grundfesten unserer westlichen Kultur und Zivilisation bildet. Tatsächlich liegen zwischen den Blütezeiten dieser beiden Kulturen jedoch mehrere hundert Jahre. Das ist die Zeit des Hellenismus, also die Epoche zwischen den Eroberungszügen Alexanders des Großen und dem Beginn der Alleinherrschaft des ersten römischen Kaisers Augustus. Das altgriechische Wort hellenismos lässt sich dabei etwa mit „Griechentum" übersetzen. In Jahreszahlen umfasst diese Epoche die Zeit von 336 vor Christus, dem Regierungsantritt Alexanders, bis 30 vor Christus, das Jahr in dem das Römische Reich mit dem ptolemäischen Ägypten das letzte verbliebene hellenistische Reich annektierte. Diese Epochengrenzen sind natürlich schwammig. Bereits vor Alexander hatte sich die griechische Kultur weit ausgebreitet, es gab Kolonien an den Küsten des Schwarzen Meeres und des gesamten Mittelmeeres, bis nach Frankreich und Spanien. Festlandgriechenland wurde dagegen schon mitten im Hellenismus eine abhängige Provinz des Römischen Imperiums. Und auch nach dem Ende des ägyptischen Ptolemäerreiches spielte das Griechentum weiterhin eine herausgehobene Rolle in der nun führenden Kultur des neuen Weltreiches. Die Römer liebten die griechische Lebensart und sie verehrten und rezipierten die Philosophen bis in die

Spätantike hinein, wo nicht zuletzt der Neuplatonismus, eine Weiterentwicklung der Ideen Platons, das frühe Christentum und damit wiederum das europäische Mittelalter prägen sollte.

Der Hellenismus ist im heutigen Bewusstsein nicht so tief verankert wie das Weltreich der Römer oder die großen Leistungen des klassischen Griechenlands. Doch gerade diese Epoche überrascht durch ihr überreiches kulturelles Leben. Im Mittelmeerraum waren die drei vorchristlichen Jahrhunderte überaus multikulturell und pluralistisch. Es war eine schillernde Ära für Kunst, Musik und Dichtung, aber auch Wissenschaft und Technik.

Bereits Alexander der Große wurde von Geographen begleitet, die das Land vermaßen. Mathematik, Medizin, aber auch Philosophie knüpften an die Errungenschaften des klassischen Griechenlands an und entfalteten sich weiter. Gleichzeitig waren die Völker und Reiche im ständigen Wandel, es gab Kriege und Spannungen, aber auch fruchtbare kulturelle Verschmelzungen. Der mediterrane Raum wurde zwar zunehmend „hellenisiert", letztendlich gab es aber noch eine Vielzahl an weiteren antiken Völkern – Ägypter und Perser, Punier und Etrusker, Berber und Kelten. Sie alle prägten die bunte Epoche des Hellenismus ganz maßgeblich mit.

Doch zurück zum Anfang: Im Peloponnesischen Krieg von 431 bis 404 vor Christus hatten sich die Stadtstaaten der Ägäis, aber auch Siziliens und Kleinasiens fast eine Generation lang bekriegt. Sparta ging letztendlich

siegreich hervor und brach die ehemalige Vormachtstellung Athens. Im vierten Jahrhundert vor Christus war die Blütezeit der Attischen Demokratie und das goldene Zeitalter des klassischen Griechenlands damit endgültig vorüber. Auch Spartas Vormacht schwand wieder und die Hoffnung der griechischen Welt auf allgemeinen Frieden und Freiheit sollte über Jahrzehnte unerfüllt bleiben. In diesem Chaos und Machtvakuum konnte König Philipp II. (382-336 v. Chr.) sein Heimatland Makedonien, eine Landschaft im Norden des heutigen Griechenlands, zur neuen Vormacht an der Ägäis führen. Er reformierte sein Heer, bestand gegen die Illyrer und Thraker im Norden und einte die griechischen Staaten und Städte zum Korinthischen Bund, zu dessen Hegemon er sich wählen ließ. Er plante bereits einen Feldzug gegen den alten Feind Persien im Osten, wurde jedoch im Sommer 336 vor Christus von seinem Leibwächter ermordet. Sein junger und ehrgeiziger Sohn Alexander bestieg nun den makedonischen Thron.

Bis zu diesem Zeitpunkt war die griechische Kultur im mediterranen Raum zwar weit verbreitet, die dominierende Macht – vor allem im östlichen Mittelmeerraum – war jedoch weiterhin das Großreich der Perser. Das Riesenreich im Osten zeigte derweil erste Schwächen: Aufstände und Thronstreitigkeiten erschütterten die persische Innenpolitik, die Könige horteten Reichtümer und schwächten damit die Ökonomie, während die Satrapen, also die Statthalter der vielen Provinzen, eigenmächtig agierten und ebenfalls

nur ihren Wohlstand mehrten. Nachdem Alexander Rebellionsversuche in Griechenland niedergeschlagen hatte, zog er mit 35.000 Soldaten nach Kleinasien und schlug dort ein ähnlich großes, aber ungeschickt agierendes Perserheer. Ein Jahr später kam es 333 vor Christus zur berühmten Schlacht bei Issos an der anatolisch-syrischen Grenze. Wieder verloren die Perser, diesmal von Großkönig Dareios III. angeführt. Alexander verfolgte den Herrscher zunächst nicht, sondern wandte sich nach Süden, wo er die Levante und schließlich Ägypten eroberte. Im Jahr 331 vor Christus besiegte er in der Schlacht bei Gaugamela die Perser endgültig. In den folgenden zwei Jahren brachte er den gesamten Osten des Perserreiches unter sich, zog in Babylon und Persepolis ein und auch der erneut geflohene Dareios wurde schließlich ermordet. Alexander zog mit seinem Heer bis nach Indien, doch meuternde Soldaten zwangen ihn schließlich zur Umkehr. Im Jahr 323 vor Christus starb Alexander nach einem rauschenden Fest in Babylon. Seine Ambitionen können kosmopolitisch genannt werden. Durch Stadtgründungen und die Massenhochzeit von Susa wollte er die griechische mit den östlichen Kulturen verschmelzen und die alten Gegensätze überwinden. Doch seine Gefolgsleute teilten seine Ideen nicht und schon bald nach seinem Tod zerfiel das riesige Reich in mehrere Nachfolgereiche, jeweils regiert von ehemaligen Generälen Alexanders. Man nennt diese Territorien auch Diadochenreiche, vom altgriechischen Wort diadochos für „Nachfolger".

In Makedonien übernahm die Dynastie der Antigoniden (nach dem General Antigonos „dem Einäugigen"). In Syrien entstand das Seleukidenreich (nach dem Feldherren Seleukos „dem Siegreichen"), das während seiner größten Ausdehnung im späten dritten Jahrhundert vor Christus weite Teile Kleinasiens, der Levante und des Vorderen Orients umfasste. In Ägypten kam die Dynastie der Ptolemäer (nach dem General Ptolemäus) an die Macht, deren letzte Herrscherin 300 Jahre später die berühmte Kleopatra VII. Philopator sein sollte.

In den Diadochenreichen herrschte ein starker Gegensatz zwischen den eingewanderten Griechen, welche meist nur ein Prozent der Gesamtbevölkerung ausmachten, und den einheimischen „Orientalen". Griechen wurden bei Vergehen nicht so hart bestraft und wurden bei der Besetzung politischer und militärischer Ämter bevorzugt. Die Einwanderung von Griechen wurde von den verschiedenen Herrschern massiv gefördert – ebenso wie die griechische Kultur als Ganzes. Dies umfasste nicht nur Lebensart und Kultausübung, sondern auch die Sprache. Es entstand rasch eine gesamtgriechische Verkehrssprache, die sogenannte Koine (griechisch für „allgemein, allgemeiner Dialekt"). Als eine Sprache, die man von Süditalien bis Indien verstand, war sie bis in die Spätantike von großer Bedeutung für alle Gesellschaften des östlichen Mittelmeers und des Vorderen Orients. Beispielsweise wurde auch das Neue Testament der Bibel in der Koine verfasst. Es galt bald als erstrebenswert, ein Grieche zu sein oder sich zumindest griechisch zu verhalten. Trotz der ethnischen Trennung wuchsen

Griechen und Nicht-Griechen zunehmend zusammen – die Hellenen wurden dabei orientalisiert und die Orientalen hellenisiert. Eine große Rolle spielten dabei Religion und Kult. Die Diadochen neigten dazu, ihre Götter mit den einheimischen zu verschmelzen – beispielsweise wurde die griechische Fruchtbarkeitsgöttin Demeter mit der ägyptischen Muttergöttin Isis gleichgesetzt. Zudem gab es auch einige aus heutiger Sicht positive gesellschaftliche Strukturen. Im Großen und Ganzen war die Stellung der Frau besser als zuvor im klassischen Griechenland oder danach im Römischen Reich. Frauen durften Ämter bekleiden, Unternehmen führen, sich schulisch bilden und sie waren gerichtsbar. Auch die Sklaverei war in vielen Gebieten nicht so stark ausgeprägt, wie man das für antike Gesellschaften erwarten würde. Und auch einen Adel im engeren Sinne gab es kaum. Ämter waren nicht erblich und wurden in der Regel durch Können verliehen. Obwohl die Diadochenherrscher große Autorität besaßen und politische, steuerliche und militärische Gewalt an sich rissen, konnten zahlreiche Städte weiterhin wachsen und erblühen. Neben florierenden Metropolen wie Pergamon, Antiochia oder Kyrene sticht aber vor allem Alexandria, die Hauptstadt des Ptolemäerreiches hervor. Die von Alexander dem Großen gegründete Hafenmetropole wurde durch die neuen Herrscher Ägyptens planmäßig und monumental ausgebaut. Durch ihre politische und wirtschaftliche Bedeutung angefacht, entwickelte sich Alexandria rasch zu einer der größten Städte der Antike, in der die Wissenschaften in unvergleichlichem Maß erblühten. Noch heute sind die

berühmte Bibliothek von Alexandria oder der zu den Sieben Weltwundern zählende Leuchtturm von Pharos vielen ein Begriff. Auch das Grabmal Alexanders des Großen befand sich schließlich in der Stadt.

Neben den Diadochenreichen gab es jedoch noch zahlreiche andere Herrschaftsgebiete im Mittelmeerraum. Am Hindukusch löste sich das Griechisch-Baktrische Königreich von den Seleukiden, in Kleinasien entwickelten sich mehrere kleine Territorialstaaten wie Bithynien, Pergamon oder Pontos und auf Sizilien etablierten sich Monarchien wie das Königreich von Syrakus. Italien war von den andauernden Eroberungskriegen der Regionalmacht Rom geprägt, die nach und nach die Halbinsel in Abhängigkeit brachten. Im dritten Jahrhundert vor Christus wurde die punische beziehungsweise phönizische Handelsstadt Karthago im heutigen Libyen zur reichsten Metropole des Mittelmeers. Ihr Machtbereich umfasste viele Küsten Nordafrikas, Südspaniens, der Balearen, Korsikas, Sardiniens und Siziliens. Die Römer errangen während des Hellenismus zunächst die Oberherrschaft über Italien, besiegten den großen Konkurrenten Karthago dann in den drei Punischen Kriegen und beanspruchten zunehmend außeritalische Gebiete. Bald fiel ihr Blick auch nach Osten: Nach und nach brachten sie die Diadochenreiche in ihre Abhängigkeit, eroberten sie wenn nötig und annektierten die Regionen nach und nach als römische Provinzen in ihr ständig wachsendes Reich. Als nach langen Bürgerkriegen und Kämpfen schließlich Oktavian, besser bekannt als Augustus, der erste Kaiser

des römischen Reiches, im Jahr 30 vor Christus das ptolemäische Ägypten eroberte – das letzte bestehende Diadochenreich – endete das Zeitalter des Hellenismus.

4.2 Leben und Wandel: Glück in einer chaotischen Welt?

Wie so oft zuvor, war auch im Hellenismus die Welt eine andere geworden: Die griechische Kultur hatte sich endgültig über die gesamte Mittelmeerwelt und bis nach Indien verbreitet. Neben den alten Stadtstaaten des griechischen Festlandes erhoben sich auch neue Zentren der politischen Macht, der Kultur und damit der Philosophie – wie beispielsweise Alexandria in Ägypten, Pergamon in Kleinasien oder Syrakus auf Sizilien. Der Hellenismus war eine Zeit des Pluralismus, des Kulturtransfers und des Ideenaustauschs. Es existierten eine Vielzahl an Gelehrtenkreisen, Mysterienkulten oder auch philosophischen Strömungen wie etwa der antike Skeptizismus. Die beiden wichtigsten Philosophieschulen, die in dieser bunten Epoche entstanden, waren aber die Stoa des Zenon (333-261 v. Chr.) und der Kepos des Epikur (341-271 v. Chr.).

Die Stoa (griechisch für „Säulenhalle") entwickelte ethische Maximen und gab Ratschläge, wie man in Übereinstimmung mit der Natur und sich selbst zu leben habe. Dies erreicht man über die Bekämpfung von hinderlichen Neigungen und Affekten. Schicksalsschläge würden ohnehin eintreten und es liegt außerhalb unserer Macht, diese zu verhindern. Die Lösung liegt also darin, sein Schicksal anzunehmen und würdevoll zu akzeptieren. Nur durch diese Unerschütterlichkeit konnte man ein glückliches Leben führen.

Der Epikureismus wurde nach seinem Gründer Epikur benannt. Auch er lebte und wirkte in Athen, wo er seine Philosophenschule, den Kepos (griechisch für „Garten") unterhielt. Ihm zufolge sei jeder Mensch nur Materie, nur eine Ansammlung von Atomen. Der Körper vergehe nach dem Tod, ebenso wie die Seele. Darum ist auch die Angst vor dem Tod oder vor den Göttern unnötig. Das Leben sei alles, was man hätte, und das Streben nach Glück in diesem kurzen Zeitabschnitt sei das oberste Ziel. Erreicht werde es durch eine Maximierung der Lust – jedoch nicht in unserem modernen Sinne, sondern vielmehr in einer „Lust in der Ruhe". Die einfachen und kleinen Dinge bereiten bereits Freude, man sollte nicht nach immer neuen Höhenflügen und Exzessen streben. Mit der Stoa gemeinsam hat der Epikureismus die angestrebte Unerschütterlichkeit. Einen Unterschied bildet das Streben Epikurs, sich in ruhige und private Abgeschiedenheit zurückzuziehen und nur dort zu leben.

Zuletzt sei noch auf eine weitere Schule hingewiesen, die in ihren Grundlagen fast seltsame Parallelen zur heutigen Zeit und Denkweise aufweist: Die antike Skepsis war die dritte philosophische Strömung des Hellenismus, die noch lange bedeutsam sein sollte. Auch der Skeptizismus strebte nach Glückseligkeit. Als Haltung beschreibt er ein Prinzip des Zweifelns an allen Dingen. Erkenntnis der Wahrheit oder der Wirklichkeit wurden von den Skeptikern grundsätzlich infrage gestellt. Was können wir mit Sicherheit wissen? Nun, eigentlich nichts. Diese Relativierung allen Seins führe zu einer gewissen Zurückhaltung und Seelenruhe. Gerade die innere Ruhe

führte dann zur Glückseligkeit. Eine Gemeinsamkeit mit der Stoa bildet der Grundbegriff der epoché, also der besonnenen Enthaltung von Urteilen, Theorien und Hypothesen.

4.3 Affekt und Effekt: Was können wir vom Hellenismus lernen?

Einer berühmten Anekdote nach entspannte sich der zerlumpte Philosoph Diogenes gerade in der warmen Sonne der griechischen Stadt Korinth, als Alexander der Große, der gottgleiche Eroberer und mächtigste Mann der damals bekannten Welt, auf ihn zutrat. Er fragte Diogenes, was er begehre und dass er ihm jeden Wunsch erfüllen werde, er müsse ihn nur aussprechen. Der genügsame Mann, berühmt dafür, dass er in einem Fass lebte, sagte zu dem König: Dann geh mir ein wenig aus der Sonne! Über den Wahrheitsgehalt dieser Begegnung wird bis heute gestritten, doch zeigt ihre Beliebtheit ganz wunderbar, wie sehr die Menschen der Antike Diogenes mustergültiges Beispiel an Bedürfnislosigkeit wertschätzten. Die Zeit des Hellenismus, die nach Alexander dem Großen folgte, war eine bunte, chaotische Epoche, die unserer Gegenwart manchmal seltsam vertraut erscheint.

Was den Hellenismus seit Jahrzehnten für die Forschung aber auch das normale Leben so faszinierend und lohnend macht, sind die zahlreichen Parallelen zu unserer gegenwärtigen Welt. Die antike Epoche verfügt über mehrere Entwicklungen und Phänomene, die sie ungemein modern wirken lassen: Zum ersten Mal seit Beginn der Menschheitsgeschichte waren weite Teile der Welt – zumindest der alten, bekannten Welt – in ein Kommunikationsnetz eingebunden. Griechische Städte lagen an allen Küsten des Mittelmeers, die griechische

Sprache und Kultur berührte und beeinflusste fast alle Völker der Oikumene, also der „bewohnten Erde" nach damaligem Verständnis. Amerika, Australien und auch Südafrika und Ostasien blieben dabei natürlich erst einmal ausgeklammert. Der mediterrane Raum unterstand zwar noch nicht einer Herrschaft wie später im Römischen Reich, er bestand aber aus einem zumindest lose verbundenen System aus Reichen und Nationen, Regionen und Städten. Die nicht griechisch geprägten Zivilisationen an der Peripherie gehörten zwar nicht offiziell dazu, waren aber oftmals Handelspartner – noch immer gelangten Bernstein aus der Ostsee oder exotische Güter aus dem Nahen und Mittleren Osten nach Griechenland. Die Welt erfuhr eine Vorform von Globalisierung. Alles schien erreichbar und miteinander verbunden. In der Philosophie kam der Begriff des Kosmopolitismus auf. Bereits im vierten Jahrhundert vor Christus nannte sich Diogenes von Sinope, der berühmte Kyniker im Fass, einen Weltbürger. Im dritten Jahrhundert vor Christus wurde diese individuelle Sichtweise dann von der Philosophieschule der Stoa geradezu zu einer Ethik ausgebaut.

Dieser antiken Globalisierung folgten auch zahlreiche Phänomene, die vergleichbare Entsprechungen in unserer Zeit haben. Gewiss hatte es bereits in der Bronzezeit und der beginnenden Eisenzeit große Städte gegeben. Doch die Stadtstaaten Mesopotamiens oder auch das klassische Athen konnten in ihrer Zeit noch nicht mit dem mithalten, was sich im Hellenismus entwickelte. Hier entstanden geradezu Riesenstädte, Metropolen und

Megacities, wie sie die Welt noch nicht gesehen hatte. Noch niemals zuvor hatten so viele Menschen im Mittelmeerraum auf so engem Raum zusammengelebt. Bevölkerungswachstum, Landflucht und Urbanisierung sind Begriffe, die wir heute gerne mit der Industrialisierung im 19. Jahrhundert verbinden und die Phänomene bezeichnen, die direkt zu unserer heutigen Welt führen. Doch bereits in der Antike gab es Vorformen davon. Im östlichen Mittelmeerraum waren mit Alexandria, Antiochia oder griechischen Städten wie Pergamon und Athen urbane Räume entstanden, die jede Vorstellung sprengten. Das waren keine einfachen poleis mehr, sondern überregionale Zentren der Politik, Wirtschaft und Kultur mit einer massiven Strahlkraft. Im Westen entstanden im Laufe des Hellenismus ebenfalls vergleichbare Siedlungsräume, beispielsweise Karthago und natürlich Rom. Daneben veränderte sich die Art der Politik und Regierungsgewalt. Die Diadochenreiche entwickelten ein ausgeklügeltes Verwaltungssystem. Ein Heer aus Bürokraten hielt die Reiche zusammen und machte den Handel, den Krieg, die Nahrungsproduktion immer effizienter. Auch das erinnert stark an die Art und Weise, wie wir heute zusammenleben. Struktur und Ordnung, Recht und Beamtentum hielten Einzug in den Alltag. Zuletzt veränderte sich auch die Mentalität der Bevölkerung. Neue Religionen und Kulte breiteten sich aus. Die alte Art der Religionsausübung bestand nach wie vor. Angst vor und Opfer an die übermächtigen Götter waren immer noch fester Bestandteil des Alltags. Doch es traten neue Komponenten hinzu. Philosophie und Wissenschaft hinterfragten die Mechanismen der Welt

und suchten nach rationalen Lösungen und Erklärungen. Krankheiten und Naturkatastrophen kamen nicht mehr nur von Himmelswesen, sondern hatten auch irdische, nachvollziehbare Ursachen. Mehr noch als in der griechischen Klassik gab es mehrere Antworten auf die großen Fragen des Universums und des Lebens., die miteinander konkurrierten. Gleichsam sehnten sich die Menschen im turbulenten Hellenismus auch immer mehr nach einer Stütze. Hoffnung, Resilienz und Erlösung wurden zu Themen der individuellen Kultausübungen. Nicht zuletzt entstand auch später das Christentum als antike Sekte in diesem bunten, heterogenen Kontext und als zunächst nur eine mögliche Antwort unter vielen.

Die Philosophie reagierte auf die Gegenwart: Die bis dahin bestehende Bindung des griechischen Bürgers an seine polis war plötzlich hinfällig. Die politische Landschaft des Hellenismus war zerrissen, komplex und unüberschaubar geworden. Man entfremdete sich zunehmend von den immer größeren, unpersönlichen Staatengebilden. Man heftete sein Schicksal nicht mehr an eine Stadt oder eine Gemeinschaft, sondern suchte sein Heil im individuellen Glück und der praktischen Lebensbewältigung. Die Stoiker, Epikureer und Skeptiker wollten Hilfestellungen in einer unsicheren Ära anbieten, indem sie das persönliche Glück, das Streben nach *eudaimonia*, in den Mittelpunkt ihrer Schulen stellten. Sie bildeten dabei die drei größten, wichtigsten und erfolgreichsten Strömungen. Von ihren verschiedenen Herangehensweisen können wir heute noch viel lernen. Die innere Ruhe und das Streben nach

Glück sind immer noch wichtige Themen in unserer heutigen Zeit und es schadet beileibe nicht, sich die Schriften der antiken Philosophen oder zumindest ein gutes Einführungswerk darüber anzuschaffen. Mehr noch als die berühmten Zitate helfen auch heute noch die Techniken und Beobachtungen dieser Menschen.

5. Die ewige Stadt übernimmt
Die Rolle der Philosophie im römischen Weltreich
(ca. 30 v. Chr. – 300 n. Chr.)

Der Aufstieg Roms zur bestimmenden Macht in Italien und dann bald darauf im gesamten Mittelmeerraum fand während des Hellenismus statt. Um die Zeitenwende wandelte sich die alte Römische Republik dann in ein Kaiserreich um. Von Britannien bis Ägypten und von Marokko bis Armenien galt das römische Recht und vereinte zahllose Kulturen und Völker in sich. Und auch die Philosophie fand ihren Weg in die ewige Stadt am Tiber und bis hinauf in die höchsten Ränge und Ämter. Doch was bedeutet es, wenn eine einzige, autoritäre Macht über ein Imperium herrscht, das tausende Quadratkilometer und Millionen von Menschen umfasst und Provinzen auf drei verschiedenen Kontinenten besitzt? Welchen Einfluss nimmt das auf die Geisteshaltung und die Gesellschaft?

5.1 Ereignisse und Verhältnisse:
Historischer Abriss der römischen Kaiserzeit

Der Legende nach wurde die Stadt Rom 753 vor Christus gegründet. Die Brüder Romulus und Remus, genährt von einer Wölfin, sollen die Stammväter gewesen sein. Bis 509 vor Christus regierten schließlich Könige in der florierenden Stadt, bis der letzte, besonders grausame Herrscher, Lucius Tarquinius Superbus, vertrieben wurde. Sein Beiname Superbus war damals schon sprechend, konnte er doch mit erhaben, aber auch hochmütig übersetzt werden. Rom verachtete die Königsherrschaft und wandelte sich in eine Republik, die immerhin fast 500 Jahre bestehen sollte. Natürlich war auch dieses Gebilde weitaus weniger demokratisch als wir es heute mit Republiken verbinden würden, denn die Macht lag fortan zwar nicht mehr bei einer Königsfamilie, sondern bei einem kleinen, exklusiven Kreis aus Senatorenfamilien. Tatsächlich war das frühe Rom der Königszeit ein Zusammenschluss aus kleinen Siedlungen, die auf den berühmten sieben Hügeln Schutz fanden, die sich über das sumpfige Flusstal des Tiber erhoben. Im Grenzgebiet der etruskischen Einflusssphäre konnte Rom zu einem lokalen kulturellen Zentrum aufsteigen, war jedoch immer noch abhängig von den Eliten der Etrusker aus dem Norden. Das waren zunächst einmal keine allzu rosigen Aussichten. Die einzelnen Bauerndörfer wurden nach und nach vereinigt und es entwickelte sich ein agrarisch geprägter und monarchisch geführter Stadtstaat. Bereits in dieser Königszeit war ein

Senat entstanden, der eine wichtige, jedoch nur beratende Funktion besaß. Dies änderte sich um 500 vor Christus, als die Monarchie einer Republik wich. Etwa zeitgleich entstanden jedoch Ständekämpfe innerhalb der römischen Gesellschaft. Über Jahrzehnte kämpften die Plebejer, das einfache Volk, um Rechte und Gerechtigkeit von den Patriziern, der mächtigen Oberschicht, einzufordern. Ein Höhepunkt stellt hierbei das um 450 vor Christus entstandene Zwölftafelgesetz dar, das auf dem Forum Romanum öffentlich ausgestellt wurde. Nach dem Ende der inneren Kämpfe hatten auch reiche Plebejer das Recht, zur Nobilität zu gehören, in sie einzuheiraten und öffentliche Ämter zu bekleiden. Die römische Ämterlaufbahn, der cursus honorum, war eine Abfolge von Magistraturen, die nach einer zehnjährigen Militärzeit absolviert werden konnten. Höchstes Amt war hier das Konsulat. Die Römische Republik besaß stets zwei Konsuln, die über die Truppen verfügen oder Kapitalstrafen verhängen konnten. Doch auch nach diesem tiefgreifenden politischen Wandel sprach noch nichts dafür, dass sich Rom schon bald zu einer Vormacht auf Italien und nachfolgend zu einem Weltreich entwickeln sollte. Während in Athen Demokratie, Philosophie und die Künste erblühten und man in zahlreichen griechischen Hafenstädten rund um das Mittelmeer prachtvolle Theater und Tempel errichtete, war Rom nur eine mittelgroße Bauernstadt im Hinterland.

Während sich die griechische Welt ihrer Blüte hingab und große Philosophen wie Platon und Aristoteles,

Epikur und Zenon hervorbrachte, investierte Rom zunächst einmal weniger in das Geistesleben und vielmehr in die Ausweitung seiner politischen und militärischen Macht.

Während Alexander der Große Persion eroberte, unterwarf Rom bereits die umliegenden Stämme. Seit dem Ende der Königsherrschaft unterwarfen die Römer immer mehr Gebiete und erlangten letztendlich die Herrschaft über Italien. Während sich Alexanders Nachfolger im östlichen Mittelmeerraum fortwährend zankten, um ihre Diadochenreiche abzusichern, tobte auch im Westen ein jahrzehntelanger Konflikt: Rom sah sich zunehmend durch die punisch-phönizische Stadt Karthago gefährdet, deren Machtbereich das westliche Mittelmeer und auch Sizilien, Sardinien und Korsika umfasste. In den drei Punischen Kriegen zwischen 264 bis 146 vor Christus wurde dieser große Widersacher letztendlich vernichtend geschlagen.

Durch soziale und militärische Reformen konnte das wachsende Imperium seine Eroberungszüge erfolgreich fortsetzen. Vor allem im letzten Jahrhundert vor Christus geriet die Republik dadurch jedoch zunehmend in eine politische Krise. Diktatoren wie Sulla oder später Caesar griffen nach der Alleinherrschaft, während die Optimaten, also Vertreter des konservativen Adels, gegen die Popularen, also Vertreter der Volksversammlung und damit teils des Volkswillens, kämpften. Ähnlich wie im endlosen Alexanderreich offenbarte sich auch in Rom bald schon die Bürde von Größe und Macht. Die Ermordung des Diktators Caesar 44 vor Christus war ein

letzter, verzweifelter Versuch, das zerrüttete politische Systems Roms zu retten. Nach den folgenden Bürgerkriegen ging Caesars Neffe und Erbe Oktavian als Sieger hervor.

Offiziell und öffentlich erhielt Oktavian, der uns heute eher als Kaiser Augustus bekannt ist, die alten Strukturen der Republik. Dem Schein nach ordnete er sich den alten Institutionen unter. Gleichzeitig entmachtete er jedoch im Stillen und über die Jahre hinweg zunehmend den Senat und die Ämter und vereinte die Kompetenzen auf seine Person. Er bezeichnete sich auch niemals als Alleinherrscher oder König, sondern als primus inter pares, also als Erster unter Gleichen. Er begründete die julisch-claudische Kaiserdynastie, die bis 68 nach Christus Rom regierte. Es folgte nach dem Vierkaiserjahr 69 die flavische Dynastie und danach die Epoche der Adoptivkaiser im zweiten Jahrhundert, die bis heute als Glanzzeit des Römischen Reiches gilt. Wir sehen also: Die Römer schufen ein gigantisches, allmächtiges Reich, das von einem unbesiegbaren Heer verteidigt und von einem weiteren Heer aus Bürokraten verwaltet wurde. Sie schafften es jedoch nicht, eine vernünftige Nachfolgeregelung in ihren Staatsapparat einzubauen. Das Adoptivkaisertum des zweiten Jahrhunderts war zwar ein mutiger und auch gelungener Versuch, das zu ändern. Doch gerade Marcus Aurelius, der manchmal sogar als der beste aller „guten" Adoptivkaiser bezeichnet wird, beendete diese noch junge Tradition, indem er anders als seine Vorgänger nicht den scheinbar Besten und Fähigsten erwählte, sondern seinen leiblichen

Sohn Commodus. Damit war der junge Mann tatsächlich auch der einzige römische Kaiser, der wahrlich „im Purpur geboren" war. In der gesamten Kaiserzeit hatte noch niemals der Sprössling eines regierenden Kaisers nach ihm den Thron übernommen. Doch gerade der weise und gerechte Philosophenherrscher Marcus Aurelius beging damit einen großen Fehler, denn sein Sohn offenbarte sich – trotz positiver Wesenszüge und Taten – rasch als despotischer, grausamer Tyrann, der ermordet wurde. Seinem Tod folgte ein weiteres Vierkaiserjahr, das Rom in ein politisches Chaos stürzen sollte und nach dem eine neue Kaiserdynastie an die Macht kam. Dieser relativ kurzlebigen Dynastie der Severer folgte letztendlich gute 30 Jahre später die Epoche der Soldatenkaiser und der Reichskrise im dritten Jahrhundert. Dieser Zeitraum von 235 bis 285 nach Christus war von inneren und äußeren Krisen geprägt. Rom kam erstmalig in seiner jahrhundertelangen, stolzen Geschichte ins Wanken – ein Zustand, den die Welt bis dahin nicht kannte, am allerwenigsten die selbstbewussten Römer selbst. In der gesamten frühen und hohen Kaiserzeit umfasste das Reich alle Länder und Kulturen rund um das Mittelmeer und teilweise weit darüber hinaus. In Mitteleuropa bildeten vor allem der Rhein und die Donau Grenzen zwischen den zunehmend romanisierten Provinzen und dem freien Germanien im Nordosten Europas. Wie sollte so ein Reich jemals fallen? Die Römer waren jedenfalls fest davon überzeugt, unbesiegbar zu sein und ewig zu währen. Doch Hochmut kommt vor dem Fall. Nach der Reichskrise des dritten Jahrhunderts begann im europäischen und mediterranen

Raum die Spätantike. Der Regierungsantritt des römischen Kaisers Diokletian im Jahr 284, der durch seine Reformen die Krise überwinden konnte, gilt gemeinhin als Beginn dieser letzten Epoche des Altertums. Die Blütezeit Roms ging dem Ende zu und der Totentanz der Antike begann.

5.2 Leben und Wandel:
Cicero, Seneca und Marcus Aurelius – gibt es römische Philosophen?

Das Römische Reich war ein Meister darin, sich wesentliche Merkmale einer fremden Kultur anzueignen – Militärorganisation, Waffen und Strategien, aber auch viele kulturelle Eigenheiten. Waren zu Beginn der römischen Geschichte vor allem die Etrusker im Norden kulturell prägend, so wurden die Römer bald auch große Liebhaber der griechisch-hellenischen Kultur – dies betraf natürlich auch die Philosophie. Waren die Kontakte zwischen Italien und Griechenland zunächst noch von Handel und Diplomatie geprägt, so änderte sich dies rasch. Die Römer wussten vage über die Entwicklungen im Osten Bescheid. Kontakt mit den Griechen gab es jedoch immer häufiger: Der Süden Italiens war übersät mit hellenischen Städten. Die ganze Region wurde auch Magna Graecia, also „großes Griechenland" genannt. Auch über die Kriege im Osten war man sporadisch unterrichtet. Doch mit Beginn des dritten Jahrhunderts vor Christus änderte sich die allgemeine Sachlage grundlegend. Pyrrhos I., König des Stammes der Molosser und Hegemon über Epirus an der Adria, wollte seinem berühmten Verwandten, Alexander dem Großen, nacheifern und erwählte sich die junge Römische Republik als seine Beute, die ihm zu ewigem Ruhm verhelfen sollte. Nur eine Generation nach Alexander führte er seine Truppen selbstbewusst nach Italien, um im Süden der Halbinsel und auf Sizilien ein

Königreich einzurichten. Zwischen 280 und 275 vor Christus tobte der Pyrrhische Krieg, den der stolze Herrscher von Epirus trotz einiger Siege verlor. Von ihm rührt schließlich auch der sogenannte Begriff Pyrrhussieg her, der bis heute ein Synonym für einen mit hohen Verlusten teuer erkauften Sieg ist. Pyrrhos ebnete in seinem ehrgeizigen Hochmut geradezu den Weg für den weiteren Werdegang Roms. Der Pyrrhische Krieg war ein Vorbote der Punischen Kriege Roms gegen Karthago. Die mächtige Hafenmetropole fiel 146 nach dreijähriger Belagerung. Im gleichen Jahr ging es auch Griechenland an den Kragen. Makedonien im Norden war bereits 168 vor Christus annektiert worden. Rom hatte nun die Mittel und den Willen, einen langen Atem zu entwickeln. Kein Land rund um das Mittelmeer war nun vor dem langen Arm der Stadt am Tiber sicher.

Um 146 vor Christus wurde das griechische Festland also römische Provinz und weitere hellenisierte Gebiete waren bereits oder wurden in den folgenden gut 100 Jahren noch von Rom erobert. So wurde der letzte König der Seleukiden um 63 vor Christus abgesetzt und die letzten Reste seines Landes zur römischen Provinz Syrien gemacht. Drei Jahre später kamen die Küstenregionen Kleinasiens zum Imperium. Und 30 vor Christus wurde das Ptolemäerreich nach drei Jahrhunderten aufgelöst und Ägypten zu einem Protektorat Roms ernannt. Die philosophischen Schulen der beschaulichen Stadtstaaten der Klassik oder der mittelgroßen Königreiche des Hellenismus fanden sich plötzlich inmitten eines straff organisierten und zentralistischen Weltreiches wieder,

das Kontinente umspannte und durchaus mit dem legendären Alexanderreich mithalten konnte. Die intellektuellen Zentren des Mittelmeerraumes – allen voran Alexandria und Athen – konnten sich zwar bis in die Spätantike hinein behaupten, doch ähnlich wie das klassische Athen besaß nun die neue, alles überragende Metropole Rom eine Strahlkraft, der sich viele Gelehrte und Philosophen nur schwer entziehen konnten. Gerade wenn ein Kaiser oder ein berühmter Senator riefen, blieb da keine allzu große Wahl, wenn einem etwas an seinem Leben lag.

Doch mehr noch als Kriege stellte die Kultur eine Verbindung zwischen Griechen und Römern her. Ein berühmtes Ereignis, das die griechische Philosophie erstmalig in intensiven Kontakt mit den aufstrebenden Römern brachte, stellt die „Gesandtschaft der Philosophen" im Jahr 155 vor Christus dar. Griechenland war damals, wenige Jahre vor der Annektierung, bereits von Rom abhängig und die Stadt Athen befand sich im Streit mit einer benachbarten Siedlung namens Oropos. Rom hatte Athen eine hohe Geldstrafe auferlegt und die Stadtoberen wollten dies unter allen Umständen mildern. Sie sendeten also die Anführer großer Philosophenschulen in die ewige Stadt am Tiber – Karneades von Kyrene für die Platonische Akademie, Kritolaos von Phaselis für den aristotelischen Peripatos und Diogenes von Seleukia für die Stoa. Die Philosophen erreichten ihr Ziel und die Strafe wurde herabgesetzt. Gleichzeitig hielten sich jedoch auch Vorträge in der Stadt und knüpften Kontakte zur Elite. Es war der erste

intensive Kontakt und Austausch dieser Art. Die feine griechische Kultur war ohnehin schon sehr beliebt in Rom und nun befruchtete auch die hellenistische Philosophie das Imperium und seine Aristokratie. Doch die Römer wären nicht die Römer, wenn sie das Gelernte nicht auch auf die ihnen eigene Weise umformten. Denn auch die Philosophie konnte romanisiert werden.

Im ersten Jahrhundert vor Christus verfassten beispielsweise die berühmten römischen Dichter Lukrez und Horaz Werke in der Tradition des Epikureismus. Die Kaiserzeit der ersten nachchristlichen Jahrhunderte erlebte dann vor allem eine erneute Blütezeit der Stoa, der im ersten Jahrhundert beispielsweise Seneca, Lehrer und Berater des Kaiser Nero, oder im zweiten Jahrhundert der bereits erwähnte Kaiser Marcus Aurelius in großen Teilen folgten. Der Kaiserberater und der Kaiser sind sicher auch die beiden berühmtesten römischen Philosophen – lässt man Cicero einmal außen vor, der ganz am Ende der Römischen Republik, also im letzten Jahrhundert vor Christus, lebte und wirkte. Ciceros Werke werden als formvollendete, „goldene Latinität" bezeichnet. Er markierte also den absoluten Höhepunkt des literarischen Schaffens innerhalb der Jahrhunderte, in denen das Römische Reich existierte. Er war nicht nur ein grandioser Redner und Politiker, sondern eben auch – quasi nebenberuflich – ein Philosoph. Er machte die griechische Philosophie im großen Umfang der römisch-lateinischen Leserschaft zugänglich. Und genau darin liegt auch sein größter Verdienst. Cicero war kein großer Philosoph, er lässt sich

auch nicht direkt einer philosophischen Schule zuordnen. Er lavierte zwischen den Strömungen, lehnte dies ab und befürwortete jenes. Das macht ihn zu einem der wertvollsten Sendboten in der Geschichte der Philosophie und zu einem Mann, der seinen Platz in den Geschichtsbüchern mehr als verdient hat. Doch ihn einen guten Philosophen zu nennen ist mehr als diskutabel. Zudem waren seine Werke, wie so oft in der römischen Literatur, grob gesagt auch eher von Eliten für Eliten geschrieben. Nichtsdestotrotz besaß sein Wirken eine enorme Strahlkraft auf den Werdegang des Imperiums und auch der weiteren europäischen Geschichte.

Und hier kommen wir auch direkt zu einem Hauptproblem der römischen Philosophie: Ist sie überhaupt innovativ, lebendig und authentisch? Konnte ein römischer General, Staatsmann, Patrizier oder gar Kaiser überhaupt ein tugendhafter Philosoph sein? In einem so riesigen, so zentralistischen Reich voller Pragmatik und Rationalität hat so etwas doch keinen Platz. Immerhin diente hier alles einem Zweck, war organisiert und strukturiert – so zumindest unser Bild von der Blütezeit des Reiches. Doch weit gefehlt: Ebenso wie es religiöse und abergläubische Römer gab, ebenso wie es künstlerisch tätige oder kulturell hochinteressierte Römerinnen gab – so gab es natürlich auch römische Philosophinnen und Philosophen. Die Philosophie erfüllte nun nur einen anderen Zweck, einen typisch römischen eben. Um das zu verstehen, schauen wir uns am besten ein Fallbeispiel an, ein äußerst berühmtes Fallbeispiel sogar: Seneca.

Lucius Annaeus Seneca wurde um die Zeitenwende im spanischen Cordoba geboren. Von Anfang an litt er an Asthma und Bronchitis. Über seine Kindheit und Jugend ist nicht viel bekannt, er entfloh jedoch relativ früh dem Leben in der Provinz und wurde von seiner Familie in die Hauptstadt geschickt, um eine bessere Bildung zu erhalten und im Zentrum der Macht aufzuwachsen. Mehr noch als Rhetorik oder andere klassische Bildungsfächer interessierten ihn die tieferen Aussagen und Weisheiten der Philosophen. Seine Lehrer brachten im Pythagoras nahe, aber auch die großen Stoiker. Seneca begann, die Karriereleiter des Römischen Reiches hinaufzuklettern und erlangte das Amt eines Quästors. Als 41 nach Christus Kaiser Claudius den Thron bestieg, wurde Seneca für acht Jahre ins Exil auf Korsika verbannt. Er war damals bereits ein angesehener Anwalt und Senator, doch gegen die Intrigen des Kaiserhofes war er nicht gefeit: Claudius eifersüchtige Ehefrau Messalina bezichtigte Seneca einer Affäre mit Claudius verheirateter Schwester Iulia Livilla. Dies löste einen Skandal aus. Seneca entging dem Todesurteil nur durch die Gnade des Kaisers, der das Urteil zu einer Verbannung abmilderte. Erst als Claudius nächste Frau Agrippina ihn auserkor, der neue Erzieher für ihren jungen Sohn Nero zu sein, wurde er begnadigt. Seneca kehrte nach Rom zurück und gab jahrelang sein Bestes, schaffte es jedoch letzten Endes nicht den neuen Kaiser Nero von der Milde und den stoischen Moral- und Tugendvorstellungen zu überzeugen. Bis zum Jahr 62 blieb Seneca in Rom als kaiserlicher Berater tätig und war damit einer der mächtigsten und auch reichsten

Männer der Welt. Die letzten drei Jahre seines Lebens nutzte er für seine umfangreiche Schreibtätigkeit, während Nero immer tyrannischer wurde. Im Jahr 64 brannte Rom lichterloh. Dem folgten Christenverfolgungen. Im Jahr 65 deckte Nero dann die Pisonische Verschwörung gegen sich auf und beschuldigte auch Seneca des Mitwirkens. Obgleich das eine Lüge war, blieb ihm nichts als der Selbstmord übrig. Diesen vollzog er zwar theatralisch, jedoch auch mit einer fast unmenschlichen Ruhe, Gelassenheit und Würde. Jahrelang hatte sich der schon immer gebrechliche Seneca auf den Tod vorbereitet und die Angst davor systematisch und nach stoischer Art bekämpft. Seneca ließ sich die Pulsadern öffnen, doch er verblutete nicht. Dann trank er – wie Sokrates – den Schierlingsbecher, doch auch das Gift ließ ihn nicht sterben. Dann wurde er in ein Dampfbad geschickt, wo die Hitze und Feuchtigkeit ihn langsam ersticken ließen. Das klingt quälerisch und grausam und natürlich ist es auch fraglich, ob dieser Tod nicht nur eine Legende war, die der Schriftsteller Tacitus ebenso in seinen Annalen wiedergab.

Das Leben Senecas war sicher ambivalent und beeindruckend, doch seine Schriften sind noch faszinierender und wichtiger für die Nachwelt. Wie seine stoischen Zeitgenossen konzentrierte sich Seneca am liebsten auf die Lösung konkreter ethischer Probleme. Er war ein Stoiker, doch zugleich auch ein Eklektiker, der viel von anderen Richtungen wie dem Epikureismus hielt. Alles, was hilft, kann man auch anwenden. Wichtig

ist nur, dass es zu Tugend und mehr noch zu Ruhe und Gelassenheit führt. Denn das ist der Weg zum Glück. Diesen Weg beschreitet man nur durch ständiges moralisches Training und durch praktische Übungen. Seit seiner Jugend vollzog Seneca täglich eine Rekapitulation des Tages als Selbstprüfung und Gewissensforschung. Ein Stoiker musste sich wappnen und ständig an seiner Unerschütterlichkeit arbeiten. Der Erfolg der Stoa zeigt sich in Seneca beinahe mustergültig, denn was erfordert mehr Resilienz als der Tod – nicht einmal natürlich, sondern angeordnet durch einen irren Tyrannen? Seneca bestand diese letzte Prüfung und ist damit bis heute ein strahlendes Vorbild und ein großer Stoiker. Doch das ist natürlich nur die Hälfte der Wahrheit. Betrachtet man Senecas Leben, so scheint es, dass er gerne Wasser predigte und Wein soff. Oder besser: Wein predigte und noch mehr Wein trank. Denn seine hohen Ansprüche an die Lebensführungen und die stoischen Weisheiten, die zu Glück und zum guten Leben führten, sind eine Sache. Die andere ist seine enorme Macht und sein riesiger Reichtum. Seneca mischte sich aktiv in die Weltpolitik ein, finanzierte in zwielichtige Geschäfte zum Leidwesen Tausender und ergab sich in Gier und Lust wie jeder andere. Doch das schmälert sein Werk nicht: Er hinterließ seinen Zeitgenossen und der Nachwelt einen Leitfaden zum guten Leben. Dieser stellt eine Utopie dar, ein unerreichbares Ideal, dem man jedoch nachfolgen sollte, so schwierig und unerreichbar dies auch war. Denn am Ende ist der Weg das Ziel.

Doch Senecas beeindruckender Werdegang ist noch nicht der Gipfel der kaiserzeitlichen Philosophiegeschichte. In der Antike und auch danach wurde der ideale Herrscher zahllose Male beschrieben. Es wurde diskutiert, welche hervorragenden Tugenden er besitzen sollte und welche Charaktereigenschaften gewinnbringend zu seiner segensreichen Herrschaft beitragen würden. Der berühmte Platon beschrieb den perfekten König in seinem Werk „Der Staat" als einen wahren Philosophen. Nur ein solcher könnte die Weisheit und Stärke aufbringen, ideal zu regieren. Doch all die Gelehrten, die sich über die beste Art der Herrschaft den Kopf zerbrachen, lebten in Zeiten, in denen eine solche Figur nur eine ferne Wunschvorstellung war. Die Mächtigen waren viel zu oft habgierig und grausam – und das durchgehend von der Antike bis heute. Selbst Lichtgestalten wie Augustus hatten ihre ganz klaren, großen Schwächen und Schattenseiten. Sie stellten sich als ideale Herrscher voller Kraft und Tugend dar, doch ihre Taten sprachen oft eine andere Sprache. Doch Ausnahmen bestätigen die Regel: Auf dem Höhepunkt seiner Macht brachte das Römische Reich eine Reihe von Herrschern hervor, die bis heute als „gute Kaiser" gelten. Doch sogar unter diesen illustren Namen – Trajan, Hadrian, Antoninus Pius und Lucis Verus – sticht einer besonders hervor. Marcus Aurelius war nicht nur ein Kaiser, sondern auch ein Philosoph. Als Stoiker durch und durch erfüllte er 550 Jahre nach Platons Lebenszeit wohl dessen kühnste Träume. Denn Marcus Aurelius kam dem Ideal des Philosophenherrschers wohl näher als je ein Regent vor oder nach ihm. Dies kann für das antike

Römische Reich ebenso gelten wie für die äußerst königsreichen Jahrhunderte des Mittelalters und der frühen Neuzeit, die noch folgen sollten. Er verkörperte wie kein anderer die Maßgaben und Ratschläge einer Philosophie, die zu Tugend und Weisheit, zu innerer Ruhe und Glück führen sollte und führte durch die so gewonnene Stärke ein Weltreich durch die Stürme seiner Zeit.

Marcus Aurelius wurde 121 nach Christus in Rom geboren. Er gehörte einer reichen und mächtigen Familie an und wurde gut ausgebildet – soweit erst einmal nichts ungewöhnliches für die konservative, leicht snobistische Aristokratie Roms und ihre Auswahlkriterien für den Kaiserthron. Als junger Mann kam er bereits früh in Kontakt mit der Philosophie. Vor allem für die Stoa entwickelte er rasch eine Vorliebe. Ab seinem zwölften Lebensjahr schlief Marcus angeblich nur noch auf dem Boden. Er wollte nicht durch Luxus und Müßiggang verweichlicht werden. Bereits im Jahr 138 war klar, dass Marcus Aurelius einmal den Kaiserthron erben sollte. Kaiser Hadrian selbst hatte kurz vor seinem Tod verfügt, dass Antoninus Pius sein Nachfolger sein und dieser wiederum Marcus Aurelius adoptieren solle. Hadrian hatte wohl nicht final im Sinn, den jugendlichen Marcus Aurelius als übernächsten Kaiser einzusetzen, bald nach seinem Tod vermählte der neue Kaiser Antoninus ihn jedoch mit seiner einzigen Tochter Faustina. Es war nun klar, dass er Marcus Aurelius bevorzugte. Das Schicksal hatte gesprochen – durch den Mund eines gottähnlichen, zumindest aber gottähnlich mächtigen Kaisers, dessen

Wünsche Befehle waren. In der gesamten Amtszeit seines Adoptivvaters, immerhin 23 Jahre, konnte er sich darum auf seine Zukunft vorbereiten – in der Antike eher eine Seltenheit. Seit den fernen Tagen der Bronzezeit hatte sich die menschliche Gesellschaft zwar ungemein fortentwickelt und zivilisiert, doch auch die römische Antike war immer noch ein raues, mörderisches Pflaster. Thronanwärter starben wie fliegen und das allmächtige Imperium hatte bereits mehrere Dynastien erlebt, deren Machtantritt immer wieder für Kriege und Unruhe sorgten.

Im Jahr 161 wurde Marcus Aurelius schließlich Kaiser. Um Thronstreitigkeiten mit seinem Adoptivbruder Lucius Verus zu vermeiden, entschloss er sich sofort zu einem nie dagewesenen Schritt: Er ernannte ihn ebenfalls zum Mitkaiser. Noch nie zuvor hatte Rom zwei offizielle Kaiser besessen. Der mächtigste Mann der Welt entschied sich dazu, einen direkten Konkurrenten nicht gewaltsam auszuschalten, sondern seine immense Macht geradezu brüderlich mit ihm zu teilen. Lucius sollte bis zu seinem Tod im Jahr 169 zusammen mit Marcus Aurelius das Reich regieren. Schon früh bereitete der Kaiser auch seinen leiblichen Sohn Commodus auf die Übernahme des Thrones vor – womit die „Tradition" des Adoptivkaisertums im zweiten Jahrhundert wieder endete. Sein Sohn Commodus (- bekannt aus dem Film „Gladiator") übernahm nach Marcus Aurelius Tod im Jahr 180 den Thron. Dies gestaltete sich, wie bereits erwähnt, als ein Fehler von imperialer Tragweite. Die Welt musste damals lernen, dass auch der Nachkomme

eines weisen und gerechten Philosophenherrschers von der Macht korrumpiert und der Tyrannei und dem Cäsarenwahn verfallen konnte.

Doch bevor der Anschein entsteht, dass Marcus Aurelius in einer friedvollen Blütezeit lebte, die es ihm leicht machte, hehre Tugendvorstellungen auszuleben: Dem war nicht so. Seine gesamte Regierungszeit war innen- wie außenpolitisch von großen Problemen gekennzeichnet. Das Reich hatte nicht nur beginnende gesellschaftliche und wirtschaftliche Probleme zu bewältigen, wie beispielsweise eine zunehmende Landflucht, sondern wurde auch von der Pest heimgesucht. In Rom gab es eine verheerende Überschwemmung des Tiber. Um 175 erhob sich auch Avidius Cassius, eigentlich ein Vertrauter des Kaisers, gegen seinen alten Freund als Usurpator in Ägypten und Syrien. Doch auch an den Grenzen herrschten massive Einfälle und Kämpfe. Um 162 verloren die Römer einen Krieg in Armenien. Es folgte von 163 bis 166 ein Krieg gegen das starke Partherreich im Osten. In Spanien drangen feindliche Mauren aus Nordafrika ein. Zum ersten Mal seit über 200 Jahren gelangten Germanen nach Griechenland und Italien. Und auch direkt an der Donau, der nördlichen Außengrenze des Römischen Reiches, kam es 169 bis 175 zu einem Krieg gegen den Stamm der Markomannen und 178 bis 180 zu Kämpfen mit den Quaden. So viel also zur höchsten Blütezeit des Reiches, die während den fünf „guten" Kaisern gewährt haben soll. Sicherlich ging es den Millionen von Untertanen im zweiten Jahrhundert vielerorts zwar besser

als in den Jahrhunderten davor und vor allem danach, doch problemlos war auch diese turbulente Ära der Kaiserzeit bei Weitem nicht.

Marcus Aurelius hatte also jede Menge zu tun. Er führte ein Riesenreich auf dem Gipfel seiner Macht, seine endlosen Heere, seinen aufgeblasenen Verwaltungsapparat, die ehrgeizigen Senatoren und Höflinge und seine nach Millionen zählende Bevölkerung durch das Chaos, überwand Katastrophen und führte Mehrfrontenkriege. Das Volk liebte und verehrte ihn. Er überstand persönliche Krisen und Schicksalsschläge nicht nur, sondern schaffte es ein demütiger, starker und gerechter Mensch wie auch Kaiser zu sein. Es liegt also nahe, dass man von so einem Mann wie Marcus Aurelius besser als von keinem anderen lernen kann, mentale Stärke aufzubauen.

In der Antike war der Tod allgegenwärtig. Wer wusste das mehr, als ein Kaiser, der eigentlich durchgehend Kriege zu führen hatte? Marcus Aurelius führte diesen Gedanken noch weiter und machte ihn zu einer Maxime seines Handelns. Wenn man jeden Moment sterben könnte, so sollte man doch auch jeden Augenblick bis dahin auskosten. Man sollte bei allem, was man dachte, sagte und tat auch die Endlichkeit des Seins im Hinterkopf behalten. Damit waren nicht nur Genuss und Freude gemeint, sondern auch Sinnhaftigkeit und tugendhaftes Handeln. Marcus Aurelius setzte alles daran, die Kontrolle über seine Gedanken zu erhalten. Denn unsere Gedanken bestimmen auch unsere Realität. Es gab und gibt so viele Dinge um uns herum, die wir

nicht beherrschen können. Angefangen beim Wetter, den Handlungen aller Menschen in unserem Umfeld bis hin zum Verlauf unseres Lebens. Sobald wir dies einsehen und endlich aufhören, die Außenwelt ändern zu wollen, gelangen wir zu mehr Resilienz. Ebenso wie wir die Meinungen anderer nicht und niemals ändern können, sollten auch deren Meinungen uns nicht kümmern. Man braucht keine Angst vor Widerspruch, Kritik oder Ablehnung haben. Denn letzten Endes stößt man immer auf Menschen, die andere Ansichten haben, egal wie man sich verhält. Man könnte der beste Mensch der Welt sein, der gerechteste Kaiser des mächtigsten Reiches der Welt und dennoch werden sich Menschen gegen dich auflehnen – so wie Avidius Cassius gegen Marcus Aurelius. Spare dir diese Angst und mehr noch: stelle dich ihr. Spring über deinen Schatten und begib dich aus deiner Komfortzone. Nur so kannst du innere Stärke erlangen und das Leben führen, welches du auch führen möchtest. Denn meistens liegen hinter unseren größten Ängsten auch unsere größten Wünsche und Träume.

Marcus Aurelius war ein Kosmopolit und ein Humanist. Nächstenliebe und Gemeinwohl schätzte er im Einklang mit der Stoa als wichtige Tugenden ein. Er erließ sogar einige Gesetze, die reichsweit das Leben von Benachteiligten verbesserten, beispielsweise von Kindern, Frauen und Sklaven. Er veröffentlichte zahlreiche Dekrete, welche die Stellung von Individuen vor dem Gesetz erweiterten und verbesserten. Diese Freiheit und Gerechtigkeit waren politische Leitvorstellungen, denen Marcus Aurelius stets

nachzukommen versuchte. Dennoch war er sich bewusst, dass die Utopien und Ideale der Philosophie letzten Endes nicht mehr waren als genau das. Letzten Endes ist nämlich auch ein Kaiser nur ein Mensch und – obwohl viele kaiserliche Kollegen das glaubten – kein allmächtiger Gott.

Die eben aufgeführten Leitsätze und Weisheiten entnehmen wir heute vor allem seinem Buch, den „Meditationen" oder in anderer Übersetzung „Selbstbetrachtungen", die er während seiner langen Aufenthalte in den Militärlagern verfasste. Denn Marcus Aurelius war nicht nur berühmter Stoiker und erfolgreicher Kaiser, sondern auch ein Bestsellerautor, der mit seinem Werk die Philosophie über Jahrhunderte prägen sollte. Dieses Buch war eigentlich gar nicht dafür bestimmt, veröffentlicht und über Jahrhunderte von Millionen von Menschen gelesen zu werden. Die „Selbstbetrachtungen" waren letzten Endes eher ein privates Tagebuch, mit dem der mächtigste Mann der Welt mit sich ins Zwiegespräch ging, um sich die verinnerlichten Weisheiten noch einmal ins Gedächtnis zu rufen. Mit Marcus Aurelius Tod im Jahr 180 lässt die Geschichtsschreibung klassischerweise die höchste Blüte der römisch-antiken Kaiserzeit enden. Das Römische Reich ging am Ende der Antike unter, so wie jedes Reich eines Tages untergehen wird. Doch die universalen, zeitlosen Weisheiten des Philosophenherrschers werden wahrscheinlich überdauern.

5.3 Affekt und Effekt:
Was können wir von der römischen Kaiserzeit lernen?

Der berühmte Stoiker der römischen Kaiserzeit, Epiktet, umarmte einer Erzählung nach einmal im Winter die eiskalten, schneebedeckten Statuen auf dem Forum. Ein Passant fragte verblüfft: „Ist dir denn nicht kalt?" Epiktet, der dies als Training seiner stoischen Widerstandskraft tat, antwortete stolz: „Überhaupt nicht.", worauf der Mann ihm entgegnete: „Nun, dann vollbringst du ja nichts Vorbildliches oder Schweres."

Man könnte süffisant fragen, warum denn ein allmächtiges Weltreich wie das Römische Imperium, das die gesamte Mittelmeerwelt über Jahrhunderte beherrschte und dessen Kultur jeden Aspekt des antiken Alltagslebens durchdrang, überhaupt so etwas wie eine authentische, originale und innovative Philosophie benötigte. Genügen nicht die endlosen Straßen und Infrastrukturbauten, die luxuriösen Prachtmonumente oder die nie dagewesenen Annehmlichkeiten eines verfeinerten römischen Lebensstiles? Was ist mit den Tempeln und Theatern, deren riesige Ruinen bis heute überdauert haben? Was ist mit den kilometerlangen Wasserleitungen oder den ausgeklügelten Fußbodenheizungen? Was ist mit dem nie dagewesenen Produktions- und Fernhandelsnetz, in dem Waren wie Keramik und Werkzeuge in geradezu proto-industriellem Maßstab massengefertigt werden konnten und in dem Luxusgüter wie Wein und Olivenöl ihren Weg in die

entlegensten Provinzen fanden? Was ist mit der immensen Wirkung der lateinischen Sprache, der römischen Rechtsprechung oder allgemein des Glanzes und Glorias Roms, die bis heute unsere europäische Geschichte prägen? Reicht all das nicht?

Das tut es, in der Tat. Der Verdienst der römischen Philosophie ist auch nicht Innovation per se, sondern etwas geradezu Ur-Römisches. Es ist der Eklektizismus, mit dem die römischen Gelehrten der überkommenen Philosophie begegneten. Auch im römischen Reich existierten die philosophischen Schulen in Athen, Alexandria und anderswo weiter. Es gab radikale Denker, die nach den Grundsätzen großer Philosophen lebten oder jedes Wort umdrehten und neu interpretierten. Noch immer gab es die Platonische Akademie, den Peripatos des Aristoteles, die Stoa des Zenon oder den Kepos des Epikur. Reiche Römer und Römerinnen erhielten oft einen solchen klugen Kopf als Lehrer oder Berater. Philosophie war ein Teil des Alltags, wenn auch meistens nur innerhalb der Aristokratie. Doch daneben, in den Schreibstuben einiger weniger, wie Cicero oder Seneca, geschah das eigentlich Wichtige und langfristig Prägende. Die römischen Philosophen sammelten und bewahrten, sie kompilierten und setzten die alten Weisheiten eklektizistisch zusammen. Die Römer vermittelten den Schatz der Antike an die kommenden Epochen. Originalität oder Innovation mag weitgehend fehlen, doch sie war auch nicht notwendig. Die Römer schafften es nämlich, die theoretischen, veralteten oder abgehobenen Gelehrtenschriften auf den Boden der

Tatsachen zu holen, wo das noch nicht geschehen war. Sie holten die Philosophie in das Alltagsleben, prüften sie auf ihre Tauglichkeit und ihren praktischen Nutzen, mehr noch als ihre griechischen Vorgänger. Die berühmten Stoiker der römischen Kaiserzeit geben in ihren Schriften Tipps und Ratschläge, die man direkt anwenden konnte und die zur inneren Ruhe führten. Solche Weisheiten fanden im Römischen Reich Anklang und sie tun es bis heute, denn sie sind universal und zeitlos. Sie knüpfen an die tiefen Bedürfnisse der Menschen an und diese waren vor 2000 Jahre dieselben wie auch heute noch.

6. Der Blick nach Osten
Lebensweisheiten des frühen Buddhismus (ca. 600 v. Chr. – 150 n. Chr.)

Die Antike bezeichnet eine Epoche, die sich eigentlich hauptsächlich im Mittelmeerraum abspielt. Auch die antike Philosophie bezieht sich deshalb naheliegenderweise stark auf diesen Raum. Ägypten und mit viel Kulanz auch noch Mesopotamien stehen in einer engen kulturellen Beziehung zu diesem kleinen Binnenmeer und damit verbunden auch der späteren Geschichte Europas. Doch an dieser Stelle lohnt sich auch einmal ein mutiger Blick weit über diesen Tellerrand – nach Asien. Der Buddhismus ist scheinbar schon lange in der westlichen Welt angekommen. Buddhastatuen im Vorgarten, eine Yoga- oder Meditationsstunde am Abend und spirituelle Selbstfindungsreisen nach Südostasien sind in unserer globalisierten Welt fast schon zur Normalität geworden sind. Doch was sagt die Weltreligion des Buddhismus eigentlich überhaupt aus? Welchen Nutzen können wir aus den fernöstlichen Glaubenssätzen im modernen Europa des 21. Jahrhunderts ziehen?

6.1 Ereignisse und Verhältnisse:
Historischer Abriss des frühen Buddhismus

Im sechsten Jahrhundert vor Christus machte das philosophische Denken einen riesigen Sprung nach vorne. In Griechenland begann die abendländische Philosophie mit großen Geistern wir Pythagoras, Thales oder Anaximander. Doch diese Entwicklung war nicht nur auf den Mittelmeerraum beschränkt: Etwa zeitgleich zu den Vorsokratikern wirkten Konfuzius in China oder Buddha in Nordindien. Gerade der Buddhismus bietet einen idealen Vergleich und sogar Parallelen zu den etwa zeitgleichen Entwicklungen in der Ägäis und der Mittelmeerwelt der Antike.

In der alt-indischen Sprache Sanskrit bedeutet das Wort Buddha so viel wie „Erwachter" und „Erleuchteter". Der sogenannte erste Buddha war eine belegbare, historische Person namens Siddhartha Gautama, die nach unterschiedlichen Chronologien im sechsten oder fünften Jahrhundert vor Christus im nördlichen Indien lebte. Da überlieferte Quellen dazu neigen, Siddhartha zu idealisieren, ist nur weniges über sein Leben gesichert. Er stammte wohl aus einer lokalen Herrscherklasse, weshalb er mitunter auch als Prinz bezeichnet wird. Er heiratete und zeugte einen Sohn, bevor er nach mehreren Jahren der inneren, religiösen Sinnsuche mit 29 Jahren seine Familie verließ und den Lebensweg eines Asketen einschlug. Nach sechs Jahren intensiver Bemühungen in Form von religiös-philosophischer Versenkung und Meditation soll er die Erleuchtung erfahren haben. Fortan

verkündete er als Buddha, also als Erleuchteter, die Lehre des Buddhismus. Buddha erkannte, dass alles Sein mit Leid verbunden ist. Die Unbeständigkeit jedes Individuums formulierte er als die ewige Ursache dieses Leidens. Das Grundkonzept des Buddhismus ist darum ein ausgewogener „Mittlerer Weg" zwischen übertriebener Ausschweifung und strenger Askese. Das Hauptziel des buddhistischen Lebensweges ist die individuelle und innerlich erreichbare Erlösung, in Sanskrit Nirwana genannt, ein Ort oder Zustand voller Glück und Zufriedenheit.

Der historische Buddha war kein fanatischer Prophet, sondern viel eher ein Lehrmeister. Er predigte nicht von Gott, Göttern oder einem einzigen Weg zum Heil wie die abrahamitischen Offenbarungsreligionen Judentum, Christentum und Islam. Er bezog sich auch nicht auf die traditionelle Kastenordnung Indiens, wie es der Hinduismus tat. Viel eher richtete er sich an jeden Einzelnen. Die traditionellen Religionen des antiken Indiens wie zum Beispiel die Veda oder der Hinduismus zeigten sich in den vorchristlichen Jahrhunderten kulturell recht dynamisch und flexibel, sodass Reformen und neue Ausprägungen möglich wurden. Götter, heilige Wesen und Höllenkreaturen, in erster Linie die Gestalten der lokalen vedischen oder hinduistischen Religionen, spielten für Buddha zwar keine Rolle, er leugnete ihre Existenz aber auch nicht. Ebenso wie alle Lebewesen waren auch sie in die Welt der Reinkarnationen und des Leidens involviert. Siddhartha Gautama lehre über 40 Jahre lang und organisierte seine Anhänger noch zu

Lebzeiten in einer lockeren Struktur. Sein einziges Erbe war der sogenannte „Mittlere Weg", der bis heute trotz aller Verästelungen das verbindende und identitätsbildende Merkmal aller Buddhisten ist. Ein Jahr nach dem Tod Buddhas fand das sogenannte Erste Konzil in Rajagriha statt, auf dem unter anderem die feste Zugehörigkeit zu einer Mönchsgemeinde konstatiert wurde.

Beim Tod Siddharthas Gautamas (einer von mehreren Chronologien folgend spätestens um das Jahr 390 v. Chr.) war der Buddhismus nur in Nordindien verbreitet. Über hundert Jahre später gelangte er durch die Eroberungszüge des Königs Ashoka aus der Dynastie der Maurya (304-232 v. Chr.) auch in den Süden des Subkontinents, zudem sandte der Herrscher Missionare in alle benachbarten Länder sowie auch die hellenistischen Staaten des Mittelmeerraumes. Ashoka konnte sein Land über einen großen Teil des Subkontinents ausweiten und schuf damit das größte Reich der indischen Antike. Vor allem zu den benachbarten Gebieten der Seleukiden und in das griechisch-baktrische Reich unterhielt er diplomatische Beziehungen, wenngleich auch noch sein Großvater, der Dynastiebegründer Chandragupta Maurya, erfolgreiche Kämpfe zwischen die makedonisch-frühhellenistischen Herrschaftsbereiche im Nordwesten des heutigen Indiens führte. Durch das Reich der Maurya erfolgte der Aufstieg des Buddhismus. In den ersten nachchristlichen Jahrhunderten dehnte sich die buddhistische Lehre in alle asiatischen Länder aus, von Afghanistan im Westen, Indonesien im Süden bis hin zu

Japan im Osten. Zuletzt erreichte der Buddhismus Tibet im siebten Jahrhundert nach Christus, während sein Einfluss im eigentlichen Ursprungsgebiet Indien bereits wieder langsam schwand. Durch Verfolgungen und Zerstörungen des Islam oder Gegenmissionen und Adaptionen des Hinduismus in den darauffolgenden Jahrhunderten wurde der Buddhismus in Indien immer mehr zurückgedrängt und marginalisiert. Im 21. Jahrhundert liegt die Zugehörigkeit zu buddhistischen Religionsgemeinschaften in Indien bei knapp 1%.

Jede Schulrichtung des Buddhismus kann als eine Betonung bestimmter Aussagen und Praktiken verstanden werden, die aus der ursprünglichen Lehre des Buddhas abgeleitet wurden. Die Aufspaltung des Ur-Buddhismus in mehrere, große Richtungen begann circa 250 vor Christus nach dem Dritten Konzil in Pataliputra, dem heutigen Patna in Nordindien. Neben einer Unzahl an Unterströmungen und Schulen sind gegenwärtig vor allem die drei folgenden buddhistischen Strömungen bedeutsam.

Die erste Strömung heißt Theravada. Das bedeutet „Lehre der Alten". Eine alternative Bezeichnung ist auch Hinayana, das „kleine Fahrzeug" – mehr ein Vorwurf der philosophischen Gegner, dass es sich bei Theravada um einen beschränkten, elitären Weg für nur wenige Auserwählte handle. Angeblich können nur ordinierte Mönche bereits am Ende ihres jetzigen Lebens das *Nirwana* erlangen. Allgemein halten sich die Anhänger so nah wie möglich an die Lehren Buddhas, befolgen strikte ethische Prinzipien und Regeln der Mönch- und

Nonnengemeinschaften und besitzen mit den Texten des Pali-Kanons weithin verbindliche religiöse Schriften. Der Pali-Kanon ist die älteste zusammenhängend überlieferte Sammlung von Lehrreden des Buddha Siddhartha Gautama. Der traditionelle Theravada-Buddhismus wird heute vor allem in Sri Lanka und der Mekong-Region praktiziert.

Daneben existiert der populärere Mahayana-Buddhismus, die zweite Strömung. Sie bedeutet „Großes Fahrzeug" und möchte allen Menschen den Heilsweg zu *Nirwana* aufzeigen. Zentraler Unterschied zu Theravada ist das Konzept oder Ideal des *Bodhisattvas*, was so viel wie „erleuchtetes Wesen" bedeutet. Auf dem Weg zur Buddhaschaft wird einigen Menschen zwar die Erleuchtung, das *Bodhi*, zuteil. Aus Mitgefühl und Liebe allen anderen Lebewesen gegenüber verzichten diese jedoch auf den Eingang in das *Nirwana*, um allen Lebewesen als Mittler und Helfer auf dem Weg zur Erlösung zu dienen. Jeder Buddhist, auch ein Laie, kann ein *Bodhisattva* werden. Der Mahayana-Buddhismus lässt sich heute vor allem in den Himalayaregionen Indiens, Nepals, Bhutans und Tibets finden. Eine bedeutende Schule des Mahayana ist die des Zen-Buddhismus.

Vajrayana ist die dritte und letzte wichtige Strömung. Sie bedeutet „Diamant-Fahrzeug" und ist eine Spätform des Mahayana. Dessen philosophischen Grundlagen fügt der Vajrayana-Buddhismus noch Techniken hinzu, welche den Weg zur Erleuchtung beschleunigen sollen. Dazu gehören Meditation und Visualisierung, aber auch

zahlreiche geheime Rituale und Praktiken, bei denen besonderer Wert auf die direkte Unterweisung vom Lehrer zum Schüler gelegt wird. Bekanntheit erlangte diese „esoterische Lehre" vor allem durch den Dalai Lama von Tibet, der als angebliche, wiederkehrende Inkarnation eines historischen *Bodhisattvas* eine wichtige Autorität des tibetisch-vajrayanischen Buddhismus ist. Im benachbarten Bhutan ist Vajrayana bis heute die Staatsreligion. Laut Statistiken und Berechnungen zum „Bruttonationalglück" gilt Bhutan als das Land, in dem die glücklichsten Menschen weltweit leben.

6.2 Leben und Wandel:
Siddharta Gautama, der historische Buddha –
Philosophie oder Religion?

Einer Legende nach weilte Buddha einmal in einem Mangohain, als ihn der Sohn des Dorfvorstehers ansprach: „Ich werde dir glauben, dass du erhaben bist, wenn du mir drei Fragen beantworten kannst." Natürlich stimmte Buddha zu. Der Junge fragte: „Ein Bauer hat drei Felder, ein vorzügliches, ein mittelgutes und ein steiniges. Wohin trägt er seinen Samen aus?" Der Buddha überlegte und antwortete: Zuerst auf das vorzügliche Feld. Wenn ihm Saat bleibt, so auf das mittelgute und zuletzt noch auf das steinige. So hat er am meisten Ertrag." Der Junge stellte die zweite Frage: „Wo bewahrt ein Mann am besten Wasser auf, wenn er einen heilen, einen leicht beschädigten und einen zerbrochenen Krug besitzt?" Auch hier überlegte der Buddha und sagte schließlich: „Zunächst gießt er das Wasser in das heile Gefäß. Wenn das nicht ausreicht, geht er zum leicht beschädigten über. Dann erst wird er zum zerbrochenen Gefäß übergehen müssen." Der Junge sprach daraufhin: „Gute Antworten, aber nun zur letzten: Ein Fragesteller hat drei Fragen. Die erste ist überflüssig, auch die zweite könnte jedes Kind beantworten. Und ebenso wird es sich mit der dritten Frage verhalten. Warum antwortest du also trotzdem darauf?" Daraufhin verfiel der Buddha in ein langes, nachdenkliches Schweigen. Der Sohn des Dorfvorstehers verließ ihn nach einiger Zeit und blieb darum unerleuchtet.

Den Buddhisten zufolge befindet sich das irdische Dasein in einem ewigen Kreislauf von Geburt, Tod und auch Wiedergeburt. Dieser immerwährende Zyklus des Werdens und Vergehens, in Sanskrit auch *Samsara* genannt, lässt sich nicht aufhalten oder ändern, zudem ist er stets mit tiefem Leid verbunden. Jeder Mensch leidet aufgrund von Egoismus oder Unwissenheit. Buddha war überzeugt, dass die Erlösung davon nur in einer Änderung der geistigen Einstellung liegen kann. Nichtsdestotrotz modifizierte Buddha seine Lehre im Vergleich zu den anderen philosophischen Gedankengängen seiner Zeit und bestritt beispielsweise die Existenz der ewigen Seele. Ein Austritt aus *Samsara* musste seiner Ansicht nach nämlich möglich sein, um das irdische Leiden zu beenden. Dieser Übergang in einen Zustand ohne Leid, das *Nirwana*, sollte durch die Praxis der Erleuchtung, das *Bodhi*, gelingen. Erlangte man *Bodhi*, so war man ein Buddha. Dieses Erwachen erfolgt nicht durch äußeres, göttliches Einwirken, sondern allein durch einen individuellen, inneren Erkenntnisvorgang. Diese Erkenntnis kann jeder gewinnen, sie erfordert jedoch Arbeit und Geduld. Zuerst muss man das Sein und den Geist verstehen lernen.

Der historische Buddha integrierte die Lehre vom *Karma* in seine Anschauungen, also dass jede Tat Folgen hätte und sich auf den ewigen Zyklus der Wiedergeburten auswirkt. *Karma* kann als „Handeln" übersetzt werden. Als Konzept bedeutet dies, dass jede gute, neutrale oder schlechte Handlung unweigerlich ein entsprechendes Resultat hervorruft. Es kommt aber nicht darauf an, nur

gute Handlungen und damit gutes *Karma* anzuhäufen. Jeder Mensch lebt sinnliches Begehren aus – sei es in Gedanken oder Taten – und haftet damit den Erscheinungen der irdischen Welt an. Im schlimmsten Fall empfindet er Gier, Zorn und Hass. All dieses Handeln und Denken bewirkt endlos die Erzeugung von *Karma* und führt somit zu weiteren Verstrickungen in der Welt. Ziel der buddhistischen Praxis ist es, kein *Karma* mehr zu erzeugen und somit den ewigen Kreislauf, das *Samsara*, hinter sich zu lassen und damit *Nirwana* zu erreichen. Dieser Vorstellung von *Karma* liegt das Gesetz des bedingten Entstehens oder des Entstehens in Abhängigkeit zugrunde. Alle Phänomene entstehen aufgrund von Ursachen und Bedingungen. Entkommt man dieser Abhängigkeit, so ist man frei und erlöst.

Das individuelle Leiden jedes Lebewesen ist damit nur eine Art unglücklicher Störfall im Gesamtgefüge des Ganzen, Universalen, Absoluten und kann darum auch von jedem Menschen behoben werden. Darum muss durch Meditation und Vertiefung die Erkenntnis erlangt werden, dass sowohl der materielle Körper als auch das Ich, das Ego, als Quellen allen irdischen Leids nicht wirklich existieren dürfen und können. Dieses Nicht-Selbst beziehungsweise diese Unpersönlichkeit heißt in Sanskrit *Anatman* und ist ein Schlüsselbegriff des Buddhismus. Keine Existenz und damit auch kein Lebewesen besitzt ein festes, unveränderliches und unabhängiges Selbst. Da alles gegenseitig bedingt entsteht, sind letztlich auch alle Phänomene nicht von Dauer und damit substanzlos. Es gibt keine festen

Realitäten in der Welt, alles ist in ständigem Wandel. Dieses Fehlen einer Eigennatur und eines konstanten Seins sowie eines beständigen Ichs wird als *Shunyata* umschrieben, was übersetzt so viel wie Leerheit bedeutet.

Noch zu Lebzeiten verkündete der historische Buddha das *Dharma*. Dieser vielschichtige Begriff taucht in zahlreichen asiatischen Religionen auf und kann von Sanskrit als „Gesetz" oder „Sitte" übersetzt werden, aber auch ethische, moralische und religiöse Werte, Pflichten und Handlungen beinhalten. Vereinfacht kann Dharma als die eigentliche Lehre Buddhas bezeichnet werden. Im Buddhismus spielt es keine Rolle, wer die Welt und das Leben erschaffen hat. Vielmehr steht das Kultivieren der buddhistischen Lehre im Mittelpunkt, also die praktische Anwendbarkeit und der tatsächliche Nutzen für das Leben. Konkret bedeutet das die Anerkennung der Leidhaftigkeit allen Seins und die angestrebte Beendigung dieses Leidens. Die buddhistischen Kernthesen werden in den sogenannten Vier Edlen Wahrheiten zusammengefasst.

Die Vier Edlen Wahrheiten sind ein zentrales Element aller buddhistischen Schulen. Sie besagen: Alle Existenz ist leidvoll. Das Leid wiederum entsteht aus dem Begehren und Anhaften der Lebewesen an Dinge. Das Leiden ist durch das Erreichen von *Nirwana* letztendlich überwindbar. *Nirwana* kann durch den sogenannten Edlen Achtfachen Pfad erreicht werden. Diese Weltsicht ist nicht als pessimistisch oder negativ zu deuten, viel eher möchte Buddha darauf verweisen, dass es ein

höheres Bewusstsein gibt, dem die Werte und Eindrücke des gewöhnlichen Bewusstseins untergeordnet sind.

Der Edle Achtfache Pfad ist wesentlicher Lehrinhalt aller buddhistischen Strömungen und soll eine Anleitung zu einem ethisch korrekten Leben geben, welches letztendlich zur Erlösung führt. Synonyme sind der „Weg der Mitte" oder auch der „Mittlere Pfad". Die acht grundsätzlichen Verhaltensregeln lassen sich in drei inhaltliche Blöcke aufteilen – die Gruppe der Weisheit, der Sittlichkeit und der Vertiefung. Alle Komponenten sind von gleicher Wichtigkeit und sollten jederzeit gleichrangig ausgelebt werden. Die Weisheitsgruppe umfasst die beiden ersten „Pfade", die rechte Einsicht und Anschauung sowie die rechte Gesinnung und Absicht. Nur mit Weisheit kann man tugendhaft denken, erkennen und entschließen. Die Sittlichkeitsgruppe umfasst den dritten, vierten und fünften „Pfad", das Reden, das Handeln und zuletzt die Bestreitung des Lebensunterhaltes auf eine rechte und tugendhafte Weise. Die Vertiefungsgruppe umfasst die letzten drei „Pfade", das Streben, die Achtsamkeit und die Konzentration auf eine rechte Weise. Um *Nirwana* zu erlangen, müssen die Übungen und Anstrengungen korrekt durchgeführt werden, man muss sich seiner selbst voll bewusst sein und zur richtigen geistigen Versenkung die eigenen Gedanken sammeln können.

Um die im achtfachen Pfad angestrebte Tugend noch effektiver zu entwickeln, helfen auch die sogenannten Fünf Silas, grundlegende Vorsätze der Sittsamkeit. So sollte man Abstand vom Morden, Stehlen, sexuellem

Fehlverhalten, Lügen und der Annahme berauschender Mittel nehmen. Die Regeln können verbal und geistig im Zuge von Meditationsübungen wiederholt werden. Durch diese Entsagungen erlangt man Weisheit, Disziplin und Konzentration, die nötig sind, um sich letzten Endes vom Sein und dem Leiden befreien zu können.

Erst durch die sogenannte Zufluchtnahme zu den Drei Juwelen Buddha, Dharma und Sangha erklärt man sich offiziell zu einem Buddhisten. Zuflucht bedeutet hier, die drei Begriffe als zentrale Pfeiler des eigenen Lebens anzunehmen. Der Buddha fungiert als oberster Lehrer, das Dharma meint die buddhistische Lehre als Richtschnur und Sangha bezeichnet die Gemeinschaft der anderen Buddhisten als Vorbild.

Zusammenfassend müssen also das Nicht-Selbst und die Leerheit verstanden und verinnerlicht werden, damit man die buddhistische Erleuchtung, das *Bodhi*, erreicht und letztendlich ein Buddha werden kann. Dies gelingt durch die Vier Edlen Wahrheiten, den Edlen Achtfachen Pfad, die fünf Silas und zuletzt durch die Zufluchtnahme zu den Drei Juwelen Buddha, Dharma und Sangha. Ganz schön viele Regeln und Maßgaben, zusätzlich erschwert durch die fremde Sprache der Fachbegriffe.

6.3 Affekt und Effekt:
Was können wir vom frühen Buddhismus lernen?

Der Buddhismus wird nach wie vor zur größten kulturellen Errungenschaft Indiens stilisiert und Indien damit zur „Mutterkultur" ganz Asiens verklärt. Tatsächlich ist ein großer Teil der asiatischen Länder im Laufe der Zeit sowohl kunstgeschichtlich als auch gesellschaftlich vom Buddhismus geprägt worden. Die größte buddhistische Tempelanlage der Welt, Borobudur auf der Insel Jawa, liegt im heute muslimisch geprägten Indonesien. Der Buddhismus beeinflusste alle Aspekte des Alltagslebens in Asien, von der Pagodenarchitektur über die japanische Gartengestaltung bis hin zu den Kampfkünsten. Auch im 21. Jahrhundert ist der Buddhismus Gegenstand nationaler und internationaler Kulturpolitik. Als Beispiel sei hier die Tatsache genannt, dass die Volksrepublik China dem annektierten Tibet die Eigenständigkeit des tibetischen Buddhismus und damit einhergehend dessen politische Souveränität abspricht.

Während seit der Antike buddhistisches Gedankengut zumindest in Details in den Mittelmeerraum vordrang, setzten spätestens im 19. Jahrhundert größere Reformbewegungen und gesellschaftliche Umwälzungen ein, die den traditionellen Buddhismus zunehmend mit der modernen Welt zu verbinden versuchten. Dies geschah und geschieht nicht zuletzt durch die Folgen von Kolonialismus, Globalisierung, Migration und Flucht. In den letzten Jahrzehnten entstanden buddhistische Gemeinden in Europa, Nordamerika und Australien.

Weltweit können rund 400 Millionen Menschen einer buddhistischen Richtung oder Gemeinde zugerechnet werden.

Trotz aller gesellschaftlichen oder auch technischen Fortschritte sind die psychische Struktur des Menschen und die Grenzen des Seins – Alter, Tod, Vergänglichkeit – über die Jahrtausende immer gleichgeblieben. Gerade deshalb ist es wahrscheinlich, dass der Buddhismus auch weiterhin einen festen Platz in unserer modernen Welt einnehmen wird. Durch seine psychologischen Einsichten und seine tolerant und praktisch umsetzbar wirkende Religiosität wirkt er vor allem in der westlichen Welt als eine Alternative zum traditionellen, dogmatischen Christentum. Religiöse Spekulationen und Weltbilder wie die Erschaffung und Beschaffenheit des Universums spielen im Buddhismus keine Rolle. Er kann dabei also weniger als klassische Religion und viel mehr als geistige „Medizin" verstanden werden, die das Leiden aller Lebewesen beenden möchte.

Der Buddhismus erscheint in der westlichen Welt als exotischer, fernöstlicher Import. Er besitzt keine Konfessionen, wie wir sie beispielsweise in Form des Katholizismus und Protestantismus gewohnt sind. Viel eher wurde er in den verschiedenen Regionen und Ländern Asiens durch die lokale Kultur geprägt und angepasst. Die verschiedenen großen Richtungen und Schulen konkurrieren nicht untereinander. Mit seiner praktischen Anwendbarkeit rückt der Buddhismus zudem in die Nähe der modernen Psychotherapie und Psychologie, aber nicht zuletzt auch der antiken,

griechisch-römischen Philosophie. Die buddhistische Ausgangsbasis, dass alles vergänglich und unbeständig sei, findet sich auch grundsätzlich in den Erkenntnissen der griechischen Philosophen wieder – sei es nun der angebliche Ausspruch „Panta rhei" (Alles fließt.) von Heraklit oder das bekannte „Carpe diem" (Pflücke den Tag.) von Epikur. Vor allem in den hellenistisch-indischen Grenzgebieten existierte in den letzten drei vorchristlichen Jahrhunderten eine riesige ethnische und kulturelle Vielfalt. Im griechisch-baktrischen Reich sowie später dem indo-griechischen Reich vermischte sich die hellenistische mit der asiatischen Kultur. Im Gebiet des heutigen Pakistan und Afghanistan ergab sich damit ein einmaliger kultureller Synkretismus, der beide Kulturkreise prägte. Es entstand beispielsweise der sogenannte Graeco-Buddhismus, der wiederum großen Einfluss auf das Mahayana und damit noch Jahrhunderte später auf die kulturelle Entwicklung des Kaiserreiches von China ausübte.

Die meisten Parallelen lassen sich jedoch bei der philosophischen Strömung der Stoa finden, als deren Begründer Zenon von Kition (333-261 v. Chr.) gilt, der auf dem Marktplatz von Athen in einer buntbemalten Säulenhalle – auf griechisch *stoa* - lehrte. Er ist ein Zeitgenosse des indisch-buddhistischen Herrschers Ashoka Maurya.

Wie bereits in einem vorhergehenden Kapitel dargelegt, wird die Stoa von den Geisteswissenschaften als eines der wirkmächtigsten „Lehrgebäude des Abendlandes" bezeichnet, welches durch spätantike

Verschmelzungsprozesse die moralischen und ethischen Vorstellungen des Christentums bis in die Gegenwart prägt. Gleichzeitig erfreut es sich mittlerweile aber auch in der breiten Öffentlichkeit eines Comebacks und Revivals, wie vor allem die Werke des amerikanischen Schriftstellers (und Stoikers) Ryan Holiday beweisen. Die Stoa findet in der Gegenwart nicht nur in den oberen Etagen von Wirtschaft, Politik und Sport seine Anhänger, sondern auch schon lange in allen Bevölkerungsschichten der westlichen Hemisphäre. Und gerade in der Stoa könnten zentrale Anknüpfungspunkte liegen, um den Buddhismus gewinnbringend in die „abendländischen" Traditionen, Denkweisen und Philosophien einzubinden und in unser westliches Alltagsleben zu integrieren.

So propagierte der ebenfalls schon vorgestellte römische Stoiker Seneca (ca. 1-65 n. Chr.) den Mittelweg zwischen Üppigkeit und Genügsamkeit, er bevorzugte das Mitgefühl ganz klar gegenüber dem nicht zielführenden Mitleid und sprach sich dafür aus, die erlangte Weisheit auf jeden Fall auch mit seinen Mitmenschen zu teilen. Der Kaiser Marcus Aurelius (121-180 n. Chr.) hob die Aufmerksamkeit und Selbstbetrachtung – man möchte fast sagen Achtsamkeit – als zentrales Charakteristikum eines stoischen Philosophen hervor und warnte davor, an Dingen festhalten zu wollen, über die man letztendlich keine Kontrolle hat. All diese Aussagen erinnern stark an das buddhistische Dharma. Die stoischen Konzepte der *apatheia* und *ataraxia*, also der heiteren Gleichmütigkeit und Seelenruhe angesichts des persönlichen Schicksals, finden ebenso wie das Ideal der *askesis*, also der

ständigen inneren Einübung einer resilienten Geisteshaltung, direkte Entsprechungen im Buddhismus. Die Stoiker gingen von einer einheitlichen Struktur und Ordnung aus, die dem Universum zugrunde lag, womit alle Ereignisse und Dinge verbunden sind und aufeinanderfolgen – wiederum eine Parallele zum Konzept des *Karmas*. Ein großer Unterschied liegt jedoch in der buddhistischen Annahme von ewigen Wiedergeburten, die in der Stoa nicht vorhanden ist. Ebenso wie der Buddhismus das oberste Ideal des Buddhas hat, verfolgt die Stoa das Ideal des *sophos*, des Weisen, der tugendhaft und frei von Leidenschaften und Trieben in vollkommener Glückseligkeit lebt. Ebenso wie der asiatische Buddhismus ist die westliche Stoa kein Dogma, keine Religion, sie fordert zum eigenverantwortlichen Denken und Handeln auf.

7. Untergang der Alten Welt
Philosophie in der Spätantike und im frühen Christentum
(ca. 300 – 600 n. Chr.)

Kehren wir aber nun aus dem fernen Indien zurück zum Römischen Reich. Als wir es zurückgelassen haben, war es noch auf dem Gipfel seiner Macht. Seit Jahrhunderten umspannte es das Mittelmeer und auch große Teile Europas. Ganz am Ende der Antike sollte das Imperium, zumindest in seiner westlichen Hälfte, jedoch allmählich schwinden. Zahlreiche innere wie äußere Probleme tauchten am Horizont auf und bedrohten nicht nur das Reich, sondern auch jeden Einzelnen. Ähnlich wie der Hellenismus wird auch die Spätantike oft nur als Übergangsepoche bezeichnet. Und ähnlich wie beim Hellenismus ist auch die Spätantike in Wahrheit dennoch ein faszinierender und bunter Zeitabschnitt, in dem gerade die Philosophie eine überaus wichtige Rolle für die verunsicherten Menschen und ihren Alltag spielen sollte.

7.1 Ereignisse und Verhältnisse:
Historischer Abriss der Spätantike

Nach siebenhundert Jahren der Republik und dreihundert Jahren des Prinzipats begann für das Römische Reich eine neuer, aber auch letzter Abschnitt. Die klassische Geschichtsschreibung des 19. und frühen 20. Jahrhunderts sah in dieser Aufteilung die mustergültige Abfolge vom Aufstieg, der Blütezeit und dem Niedergang verwirklicht. Dieses Drei-Phasen-Modell war nach damaliger Auffassung das Schicksal jedes großen Reiches. Und tatsächlich deutet in dieser letzten Epoche der römischen Geschichte, die über weite Strecken mit der Zeit der Spätantike identisch ist, zunächst vieles auf den nahenden Untergang hin. Auch nach der Überwindung der Reichskrise im dritten Jahrhundert und der Konsolidierung des Reiches gab es jede Menge Probleme – Wirtschaftskrisen, Bürgerkriege, äußere Feinde. Doch das war nur die Spitze des Eisbergs.

Doch von Anfang an: Die Reichskrise wurde bis Ende des dritten Jahrhunderts allmählich überwunden und das geschundene Imperium konsolidierte sich. Eine letzte Spätblüte Roms konnte nun, mit Beginn des vierten Jahrhunderts, einsetzen und die Ära Kaiser Konstantins des Großen begann. Dieser erhielt seinen Beinamen nicht von ungefähr: Wie auch immer man seine Leistungen und Taten bewerten will, in jeder Hinsicht waren sie groß und tiefgreifend. In seiner Regierungszeit von 306 bis 337 fanden wesentliche Reformen statt, die das Römische Reich erneut festigten und in seine Spätphase

überführten. Dabei knüpfte er natürlich erst einmal auch an den Errungenschaften einiger seiner Vorgänger wie Aurelian oder Diokletian an. Während Aurelian (reg. 270-275) es vollbrachte, die Reichseinheit nach Jahren der Zerwürfnisse und Abspaltungen wiederherzustellen, beendete Diokletian (reg. 284-305) die Reichskrise des dritten Jahrhunderts endgültig. Mit ihm war zugleich auch die seit 235 andauernde Ära der schnell wechselnden Soldatenkaiser vorüber. Er veränderte die Verwaltung grundlegend, beispielsweise verkleinerte er die Provinzen zur besseren Administration. Die militärische Verwaltung wurde von der zivilen getrennt und stärker zentralisiert und bürokratisiert. Zudem führte er das System der Tetrarchie ein, das kurzlebige Vier-Kaiser-System, bei dem vier verschiedene Kaiser Teile des Römischen Gesamtreiches regierten. Diokletians Idee zerbrach spätestens mit Konstantin dem Großen, der wieder die Alleinherrschaft errang. Das Mehrkaisertum blieb im Westen allerdings bis zum Ende des Reiches 476 die Regel. Noch der Vater Konstantins des Großen, Kaiser Constantius I. (reg. 293-205/206) war zunächst nur einer von vier Caesaren innerhalb dieser Tetrarchie, die sich in dieser Zeit jedoch bereits auflöste. Sein Sohn Konstantin übernahm die Kaiserwürde 306 von seinem Vater und bereits 312 – nach der berühmten Schlacht an der Milvischen Brücke bei Rom gegen seinen Widersacher Maxentius – war er Alleinherrscher im Westen. Ab 324 war er dann Kaiser des gesamten Reiches. In diesem Jahr verlegte er auch seine Residenz in eine neue Stadt am Bosporus: Konstantinopel, das „Zweite Rom", das heutige Istanbul. Während er das

Reich nach innen und außen stabilisierte, leitete er zudem einen kulturgeschichtlichen Wandel ein, der Europa für Jahrhunderte bestimmen sollte. Diese Entwicklung wird Konstantinische Wende genannt und meint damit die Duldung des Christentums. Dieses war bis dahin eine verbotene Sekte gewesen und noch unter Kaiser Diokletian geschahen reichsweite, blutige Verfolgungen. In der Folge wuchs die junge Kirche immer stärker, verzahnte sich zunehmend mit der Politik und errang bis zum Ende des vierten Jahrhunderts nicht nur rechtliche Privilegien, sondern sogar den Status einer Art Staatsreligion und Reichskirche. Nicht nur Konstantins privates Verhältnis zum Christentum wird bis heute diskutiert, auch viele andere Einzelheiten seines Lebens sind nach wie vor umstritten. Beispielsweise soll er im Jahr 326 seinen ältesten, aber vielleicht auch illegitimen Sohn Crispus ermordet haben lassen. Kurz darauf starb auch Konstantins Frau Fausta. Da diese Verwandtenmorde vom Hof verschleiert wurden, sind die genauen Vorgänge und Gründe bis heute nicht wirklich bekannt.

Die Konstantinische Kaiserdynastie regierte bis 363 relativ unangefochten über das wiedervereinte Gesamtreich. Die Tetrarchie war vorüber, nicht jedoch das Mehrkaisertum – oft wurden Kaisersöhne zu Mitregenten ernannt. Das wachsende Christentum machte kirchenpolitische Probleme immer häufiger zum Gegenstand öffentlicher Auseinandersetzungen. Obwohl dem Reich unter den Nachfolgern Konstantins eine letzte, kulturelle Blüte geschenkt wurde, war es dennoch

eine Zeit des Krieges – am Rhein und an der Donau gegen die Germanenstämme, im Osten gegen das persische Sassanidenreich. Gerade der letzte Nachkomme dieser Dynastie, Kaiser Julian (reg. 360-363) verdient besondere Beachtung. In der kurzen Zeit seiner Alleinherrschaft versuchte er vergeblich, die Konstantinische Wende rückgängig zu machen. Er förderte die alten Götter und Kulte und wollte sogar eine Art heidnische Reichskirche als Gegenentwurf zum Christentum etablieren. Da er im Zuge eines ehrgeizigen Feldzuges gegen die Perser umkam, blieb diese letzte, staatlich geförderte Abkehr vom Christentum nur eine Episode.

Nach dem Ende der Konstantinischen Dynastie begründete Kaiser Valentinian I. im Jahr 364 eine neue Herrscherfamilie, die bereits 379 von Kaiser Theodosius I. beerbt wurde. Durch enge verwandtschaftliche Verhältnisse und Eheschließungen kann man zusammengefasst von einer valentinianisch-theodosianischen Dynastie sprechen, die das Römische Reich von 364 bis 457 beherrschte. Der Namensgeber der ersten Dynastie, Valentinian I. (reg. 364-375), sicherte die umkämpften Außengrenzen am Rhein und der Donau. Zudem führte er die Aufteilung der Herrschaft im Reich in zwei Hälften ein – zwei Kaiser, zwei Höfe und zwei Verwaltungsapparate. Diese Entscheidung sollte schon bald weitreichende Folgen haben. Der Namensgeber der zweiten Dynastie, Theodosius „der Große" (reg. 379-394) erhielt seinen Beinamen vor allem aufgrund dreier richtungsweisender Maßnahmen. Im Jahr

382 ließ er zum ersten Mal einen germanischen Stammesverband, die Goten, als sogenannte Föderaten auf dem Boden des Reiches siedeln. Dies war nur ein Zeichen für die fortschreitende „Germanisierung". Immer mehr „Barbaren" drängten über den Rhein und die Donau. Dies geschah nicht nur durch Überfälle und Kriege. Germanen vermischten sich zunehmend mit den Provinzialbevölkerungen der Grenzgebiete. Immer mehr Stämme und Volksgruppen wurden als Söldner oder Soldaten in Reichsdiensten gebraucht. Mit der Zeit stiegen einzelne römische Heerführer germanischer Herkunft immer weiter in den altrömischen Rängen auf und wurden ab und zu auch Teil der Oberschicht und des Kaiserhofes. Zudem privilegierte Theodosius das Christentum und erhob es gesetzlich sogar zu einer Staatsreligion, während er das althergebrachte Heidentum zunehmend benachteiligte und verbat. In den Monaten vor seinem Tod war Theodosius sogar der letzte Alleinherrscher des römischen Gesamtreiches. Nach seinem Tod vererbte er seinen beiden Söhnen je eine Reichshälfte – Arcadius wurde der erste Kaiser Westroms, Honorius der erste Kaiser Ostroms. Im damaligen Verständnis bedeutete die Reichsteilung von 395 jedoch nicht eine Aufspaltung des Imperiums, sondern lediglich eine Teilung der Herrschaft im weiterhin vereinten und unteilbaren Reich. Trotzdem entwickelten sich die beiden Teile in den folgenden Jahrzehnten immer weiter auseinander. Wirtschaftlich und militärisch wuchsen die Probleme immer weiter an. Bereits im Jahr 375 tauchte nämlich eine weitere Entwicklung am Horizont auf, die dem immer stärker

wankenden Reich zwar nicht den direkten Todesstoß geben sollte, es im Westen aber unweigerlich in die letzten Jahre seiner Existenz überführte. Die Zeit der Völkerwanderung und der Hunnenstürme war gekommen und der Totentanz des Weströmischen Reiches begann.

Die traditionelle Geschichtsschreibung setzte an den Anfang der Völkerwanderung gerne ein Ereignis: die Schlacht von Adrianopel 378. Die Hunnen waren über die Ebenen Zentralasiens nach Europa vorgedrungen. Vor sich trieben sie kleinere Stämme her, die lieber ihr Heil in der Flucht suchten – wie die Goten. Sie suchten neuen Siedlungsraum und das Römische Reich wies ihnen widerwillig Reichsgebiete zu. Durch die unfreundliche Behandlung kam es allerdings innerhalb weniger Jahre zur Rebellion der neuen „Föderaten" und bei der Stadt Adrianopel (heute Edirne in der nordwestlichsten Ecke der Türkei) kam es zur Entscheidungsschlacht zwischen Kaiser Valens und dem Befehlshaber Fritigern. Die Goten siegten, der Kaiser kam sogar um. Valens Nachfolger im Osten, Kaiser Theodosius der Große, wies den Siegern darum Gebiete in Thrakien zu, in denen sie zwar formal zum Reich gehörten, ansonsten aber relativ autonom lebten. Ob es historisch richtig ist oder nicht: Die Nachwelt sah mit dieser Schlacht alle Dämme gebrochen. Immer mehr Germanen drangen auf die Territorien Roms vor und die spätantike Völkerwanderungszeit begann. Dies bestimmte dann auch die Politik sowohl des Oströmischen als auch des Weströmischen Reiches in den folgenden Jahrzehnten.

Die Mitte des fünften Jahrhunderts wurde fast vollständig vom Ringen des römischen Heermeisters Aetius mit Attila, dem „Hunnenkönig", dominiert. Der Kriegerverband der Hunnen hatte sich einen Machtbereich im heutigen Ungarn aufgebaut. Er überfiel das Reich regelmäßig und forderte hohe Tributzahlungen von beiden Kaisern. Der Feldzug Attilas nach Gallien (das heutige Frankreich) endete mit der berühmten Schlacht auf den Katalaunischen Feldern im Jahr 451, wo der weströmische Heermeister Aetius die Hunnen zurückschlagen konnte. Nur zwei Jahre später wurde Attila dann in seiner Hochzeitsnacht ermordet, sein Vielvölkerreich zerfiel schnell. Aber auch der mächtige und siegreiche Aetius, stellenweise als eigentlicher Herrscher im Westen angesehen, fand bald den Tod. Der machtlose Kaiser Valentinian III. soll ihn 454 eigenhändig mit seinem Schwert erschlagen haben. Und nur ein Jahr später kam auch Valentinian gewaltsam um. Damit endete die valentinianisch-theodosianische Dynastie auch im Westen und ein weiterer Bürgerkrieg begann. Das Weströmische Reich hatte nun seinen letzten Rest an Stabilität eingebüßt.

Bereits seit Jahrzehnten schritt die Germanisierung des Reiches voran. Germanische Siedler bevölkerten die römischen Provinzen, germanische Heerführer arbeiteten sich die Karriereleiter hoch und beeinflussten schließlich auch den Kaiserhof. Gleichzeitig kam es aber auch immer wieder zu Kriegen und Überfällen germanischer Stämme. Gallien, Spanien und Nordafrika wurden erobert und besetzt und die heilige Stadt Rom wurde 410

von den Westgoten und 455 von den Vandalen geplündert. In dem Chaos und Machtvakuum konnte sich mit Ricimer ein letzter mächtiger – und natürlich germanischer – Heerführer hervortun, der bis zu seinem Tod 472 tonangebend bleiben sollte. Neben ihm gab es natürlich auch Kaiser wie Majorian oder Anthemius, mit denen es zunehmend zu Konflikten kam. Gleichzeitig wurde Ricimers Machtstellung außerhalb Italiens nicht als legitim angesehen. Das Reich versank im Chaos, das Ansehen des Kaisertums erodierte völlig und es begann ein unaufhaltsamer Prozess, den man als Desintegration des Weströmischen Reiches bezeichnen kann. Bereits vor seinem offiziellen Ende im Jahr 476 war der Westen also bereits in mehrerlei Hinsicht sprichwörtlich am Ende. Die römische Zentralgewalt war zunehmend im Auflösen begriffen. Auf dem Reichsgebiet setzten sich immer germanische Volksstämme fest und gründeten eigene Reiche – die Ostgoten in Pannonien, die Westgoten in Spanien, die Burgunder in Südfrankreich, die Vandalen in Nordafrika. Im Nordwesten eroberten die Pikten, Angeln, Sachsen und Jüten Britannien. Und im Herzen Europas entstand mit dem Reich der Franken ein germanisches Nachfolgereich, das von Dauer sein und zugleich das Weströmische Reich zumindest symbolisch beerben sollte. Wenn sich Karl der Große über 400 Jahre später in Rom zum Kaiser wählen ließ, so geschah dies nicht zuletzt als deutliche Anlehnung an das antike Römische Reich und damit dessen Herrschaftsanspruch und Pracht. Im Jahr 476 endete das Weströmische Reich somit offiziell. Der letzte Kaiser, Romulus Augustulus, kaum mehr als ein machtloses Kind, wurde in die

Verbannung geschickt und ein weiterer übermächtiger Heerführer namens Odoaker übernahm die Scherben. Im Osten bestand jedoch das Oströmische beziehungsweise Byzantinische Reich bis 1453 weiter und auch im Westen bildeten sich germanische Nachfolgereiche, die an römische Strukturen anschlossen.

Die Gründe für den Untergang des Weströmischen Reiches wurden in der Geschichtswissenschaft lange eingehend diskutiert. War es die Unfähigkeit der letzten Kaiser oder der Hochmut der Heerführer? War es die schiere Übermacht der eindringenden Germanenstämme? War eine wirtschaftliche Krise ausschlaggebend? Dekadenz, Bürgerkriege und andere Katastrophen mag es gegeben haben, letzten Endes lässt sich der „Untergang" Westroms aber eher als eine Transformation beschreiben. Tatsache ist, dass auch in der Spätantike die großen Metropolen noch florierten und es ganzen Provinzen im vierten und fünften Jahrhundert besser ging als zur Zeit der Soldatenkaiser hundert Jahre zuvor. Die Machtübernahme Odoakers im Jahr 476 beendete Westrom zwar nominell, für die meisten einfachen Leuten änderte sich aber zunächst sehr wenig. Ähnliches galt auch für die alte Oberschicht auf ihren prächtigen Landgütern, die sie weiter verwalteten. Das Ende der römischen Kultur im Westen kam schleichend und über Jahrzehnte. Nicht zuletzt deshalb kann man auch noch das letzte Drittel des fünften und weite Teile des sechsten Jahrhunderts zur antiken und in gewissem Maße auch zur römischen Geschichte rechnen. Odoaker bezeichnete sich als einen „Germanen in römischen Diensten" und seine

Herrschaft als Teil des Imperium Romanum unter dem verbliebenen römischen Kaiser in Konstantinopel. Ähnlich verhielt es sich dann auch mit seinem Nachfolger, dem Ostgotenkönig Theoderich dem Großen. Im Jahr 488 kam es zu seinem „Deal" zwischen ihm und dem neuen oströmischen Kaiser Zenon. Er sollte Odoaker niederringen, der sich zunehmend selbstbewusst und rebellisch gegenüber seinem offiziellen Herrn, dem Kaiser, verhielt. Nach seinem Sieg und dem Tod Odoakers herrschte Theoderich dann bis zu seinem Tod 526 über Italien und einige angrenzende Gebiete. Er sah sich selbst dabei als Herrscher von Westrom und bemühte sich um eine oströmisch-kaiserliche Anerkennung seiner Stellung. Da sich seine Nachkommen verstritten, sah der damalige oströmische Kaiser Justinian nun eine Chance auf tatsächliche Rückeroberung gekommen. Während im Osten die eigentlichen Hauptkonkurrenten, die persischen Sassaniden, unter großen Anstrengungen abgewehrt werden konnten, eroberten im Westen seine Generäle nach und nach große Teile der alten, weströmischen Provinzen in Nordafrika, Italien und Südspanien. Justinian war der letzte römische Kaiser, dessen Muttersprache Latein war – nach ihm folgten zumeist griechischsprachige Herrscher. Er befahl den Bau der Hagia Sophia in Konstantinopel, damals die größte Kathedrale der Welt. Zugleich ließ er die Platonische Akademie in Athen schließen und beendete damit die antike Philosophie. Nach seinem Tod 565 waren die zurückeroberten Gebiete im Westen allerdings auf Dauer nicht zu halten. Der germanische Stamm der

Langobarden eroberte in den Jahren 568 und 569 weite Teile der italienischen Halbinsel und begründete das frühmittelalterliche Langobardenreich mit der Hauptstadt Pavia bei Mailand. Die Zeit der Spätantike und der Völkerwanderung war damit vorüber. Das langobardische Königreich wurde 774 von Karl dem Großen erobert und in sein Frankenreich eingegliedert. Gleichzeitig gab es noch mehrere italienische Territorien, die zum Oströmischen beziehungsweise Byzantinischen Reich gehörten, wie beispielsweise die Gegenden um Venedig und Ravenna. Im frühen Mittelalter bildeten sich jedoch auch schon die kleinen Fürsten- und Herzogtümer, Kleinstaaten und Stadtstaaten heraus, die in der Folge für Jahrhunderte die italienische Geschichte bestimmen sollten – zum Beispiel ab 570 die süditalienischen Herzogtümer Spoleto und Benevent. Auch in der ewigen Stadt regten sich trotz mehrerer Eroberungen und Jahrzehnten des Niedergangs langsam wieder Machtansprüche. Der Bischof Roms stieg vom vierten bis zum sechsten Jahrhundert allmählich zu einem der größten Grundbesitzer Italiens auf. Die weströmische Kirche geriet im Laufe der Spätantike und des Frühmittelalters immer wieder in Konflikt mit den Langobarden im Norden und dem Byzantinischen Reich im Westen. Spätestens im achten Jahrhundert bildete sich dann der Kirchenstaat heraus, der bis zur Einigung Italiens 1870 bestehen sollte.

7.2 Leben und Wandel:
Plotin, Augustinus und Boethius – Abgesang auf die Antike?

In der Spätantike wurden das Römische Reich und die Mittelmeerwelt von zahlreichen Krisen und Veränderungen heimgesucht. Im dritten Jahrhundert entstand von Rom aus der Neuplatonismus und sollte das philosophische Denken der gesamten Epoche schon bald dominieren. Ihr Begründer war Plotin (205-270), der sich als Schüler und Interpret Platons verstand, tatsächlich aber auch grundlegend neue Gedankengebäude erschuf. Er definierte „Gott" als das Vollkommene und Höchste, aus dem stufenweise alles Seiende hervorgegangen ist. Der Neuplatonismus hatte mit dieser Grundlage selbstverständlich auch für die weitere Entwicklung des Christentums eine große Bedeutung. Plotin erlebte einen Großteil der Ära der Soldatenkaiser und der Reichskrise und wurde wohl auch von dieser unsicheren Zeit geprägt. Er begann seine Ausbildung in Alexandria, auch am Beginn der späten Antike noch immer eine Wissenschaftsmetropole. Später ließ er sich dann in Rom nieder, wo er lange Jahre lehrte. Um das Jahr 260, während des Höhepunktes der Reichskrise, spielte er mit dem Gedanken, eine neue Stadt zu gründen, dort mit seinen Schülern hinzuziehen und allein nach den Gesetzen Platons zu leben. Zur engeren Auswahl stand eine verlassene Siedlung im Kampanien, die man wiederbeleben und in Platonopolis umbenennen wollte. Der in dieser Zeit regierende Kaiser Gallienus und seine

Frau Salonina warem diesem Plan offenbar aufgeschlossen, letztendlich scheiterte er jedoch an Hofintrigen.

Doch viel wichtiger als Plotins Leben im dritten Jahrhundert war die Lehre, die er entwickelte. Sie sollte die bald nach seinem Tod heraufdämmernde Spätantike maßgeblich prägen. Der Neuplatonismus, den Plotin ersann und lehrte, bezieht sich in vielen Punkten auf Platon, weicht aber auch oft von ihm ab. Wie alle Anhänger Platons im Lauf der Antike beriefen sich auch die Neuplatoniker zwar auf dessen Akademie, legten Platons Lehren aber mitunter sehr individuell aus. Plotin war auch nur einer von vielen Platonikern, ist jedoch wohl auch der mit Abstand bekannteste, da er in der Hauptstadt Rom lebte und wirkte und seine Lehre auch stark in das Christentum einfloss. Es gab innerhalb der Strömung viele eigensinnige Denker und verschiedene Richtungen mit teils großen Unterschieden. Allen gemeinsam war den Neuplatonikern vor allem eines: Sie verstanden die Werke und Aussagen Platons als ein universales, umfassendes metaphysisches System und als ein Modell der geistigen und sinnlich wahrnehmbaren Welt, das sie mit der Zeit immer komplexer ausgestalteten. Nicht die Stoa, sondern der spätantike Neuplatonismus beeinflusste die Alte Kirche wohl am meisten und prägte darum nicht nur die Spätantike, sondern auch ganz entscheidend das christliche Mittelalter. Obgleich das Christentum den spätantiken Pluralismus immer mehr unterband, ebbten verschiedene Strömungen erst im Lauf der Zeit ab. So wirkte noch am

Beginn des siebten Jahrhunderts mit Stephanos von Alexandria ein wichtiger und zudem christlicher Neuplatoniker in der oströmischen Hauptstadt Konstantinopel.

Doch der Neuplatonismus war nur ein Beispiel, wie fruchtbar das Geistesleben in der Spätphase des Römischen Reiches war. In der gesamten Spätantike florierten nicht nur philosophische Strömungen, sondern auch Mysterienkulte und Offenbarungsreligionen. Diese existierten teilweise schon seit langer Zeit, etwa seit der Archaik und Klassik. Im Hellenismus und mehr noch im Römischen Reich erreichten die Kulte jedoch eine neue Dimension. Die Welt schrumpfte zusammen, man war immer verbunden und vernetzt. Lokale Götter aus Mesopotamien, Ägypten oder Kleinasien wurden in der griechischen Welt beliebt und wanderten schließlich auch nach Rom, von wo aus sie mit den zahllosen Reisenden, Händlern und Soldaten bis in die letzten Winkel des Weltreiches kamen. Mehr als alle Epochen zuvor war die Spätantike nämlich eine Zeit des Wandels, des Chaos und der Unsicherheit. Man wandte sich Göttern und Gottheiten zu, von denen man sich Trost und Hoffnung, vor allem aber Errettung und Erlösung versprach. Man organisierte sich in der Antike bereits seit Jahrhunderten in Sekten oder freiwilligen Kultgemeinschaften in den Städten. Oftmals gab es auch einen moralischen Verhaltenskodex, der streng überwacht wurde. Gegenstand der Verehrung konnten uralte Götter sein, die es schon immer gab. Um den Gott des Rausches, Dionysos, oder die Göttin der Fruchtbarkeit, Demeter,

existierten schon lange Mysterienkulte. Auch die ägyptische Isis war sehr beliebt und wurde im Hellenismus und in der römischen Zeit zu einer Allmutter und Universalgöttin. Ganz ähnlich war es mit der anatolischen Göttin Kybele, deren Verehrung sich ebenfalls im ganzen Römischen Reich ausmachen lässt. Auch der persische Kult um den Sonnen- und Erlösergott Mithras war – vor allem bei Soldaten – sehr verbreitet. Die Griechen und Römer hatten auch zunehmend ihre eigenen, heimischen Götter mit den fremdländischen Lokalgöttern verschmolzen. Jeder große Gott hatte regionale Ausprägungen und Kulte sowie spezielle Beinamen. Im zweiten und dritten Jahrhundert nach Christus entstanden jedoch Gruppen und Lehren in der gesamten Alten Welt, die sich schwerer greifen lassen als die ohnehin schon privaten und geheimen Mysterienkulte der Antike. Es entstand die Strömung der Gnosis. Aus dem altgriechischen übersetzt bedeutet dieser Begriff „Erkenntnis" oder „Wissen". All diesen Lehren ist gemein, dass sie an eine über allem stehende Gottheit glauben, die gut ist und sich auf vielen Ebenen der Welt manifestiert. Das reine Gute fließt und strömt unablässig von ihr aus. Der Mensch muss und kann erlöst werden, indem er sich der Gnosis hingibt und erkennt, dass auch in ihm selbst Göttlichkeit schlummert.

Auch das erstarkende Christentum muss in diesem Kontext gesehen werden. Der spätrömische Bischof und Kirchenvater Augustinus von Hippo (354-430) gilt durch sein umfangreiches Werk als einer der einflussreichsten Philosophen der späten Antike und des frühen

Christentums. Zu seinen Lebzeiten wurde die stetig wachsende Kirche von Kaiser Theodosius zur de facto Staatsreligion des Reiches erklärt. Augustinus lebte am Übergang von der Antike zum Mittelalter. Er wirkte nicht nur in der Zeit einer monumentalen Epochengrenze, sondern prägte die nachfolgenden, mittelalterlichen Jahrhunderte auch maßgeblich mit. In der Philosophiegeschichte fasst man die geistigen Fragen und Auseinandersetzungen, die das Mittelalter prägten vor allem so zusammen: Zu der jahrhundertelang gepflegten Philosophie nach antiker Tradition sowie zu den etablierten Vorformen der Wissenschaften trat nun das Christentum. Es gab einen geistigen Konflikt zwischen Wissen und Glauben. Es ist oft davon die Rede, dass die Philosophie im Mittelalter zur Magd der Religion wurde. Die philosophischen Strömungen stifteten nicht mehr Sinn und Identität, diese Rolle übernahm die Kirche. Vielmehr sollten die entwickelten und erprobten Methoden der Philosophie nun auf die Schriften der Kirchenväter und natürlich die Bibel angewendet werden, um ihre Wahrheit und Gültigkeit zu untermauern, auszulegen und zu erklären. Augustinus war das gesamte Mittelalter über und auch weit darüber hinaus einer der einflussreichsten Philosophen und Theologen, der das Denken des Abendlandes nachhaltig prägte. Er entwickelte und prägte die kirchlichen Lehren von der Dreieinigkeit, der Sünde und der Gnade. Für Augustinus war das Christentum monopolhaft und die einzige Wahrheit. Er ist der wichtigste Kirchenvater des christlichen Westens und wirkt dennoch weit über die Grenzen der Religion hinaus. Dennoch wirft man

Augustinus auch gerne vor, ein grimmiger und negativer Autor zu sein, der geradezu neurotisch nach Sündhaftigkeit sucht. Einer bekannten Anekdote nach soll Augustinus im fortgeschrittenen Alter auf sein Leben zurückgeblickt und alles nur als eine endlose Aneinanderreihung von Sünden gesehen haben. Als Kind spielte er lieber als zu lernen? Sünde. Als Säugling schrie er ungeduldig nach Nahrung? Eigentlich auch Sünde. Wenn man ihm sagte, wie absurd dieser Glaube sei, so antwortete er angeblich mit: Credo, quia absurdum est! (Ich glaube, weil es der Vernunft zuwiderläuft.). Dieses berühmte geflügelte Wort wird zwar oft Augustinus zugeschrieben, ob er dies aber wirklich so sagte, ist bis heute unklar.

Mit dem Erstarken der Kirche wurde gerade auch die Bibel immer mehr zu einem Werk, aus dem man Lehren und Wahrheiten bezog, um sie auf sein Leben anzuwenden. Das Alte und Neue Testament enthielten unter anderem auch Weisheiten, von denen man Jahrhunderte und Jahrtausende nach ihrer Verfassung noch lernen konnte. Ein herausragendes Beispiel hierfür ist etwa das Buch Kohelet, auch bekannt als Buch der Prediger, das im jüdischen Tanach, aber auch im Alten Testament existiert. Der Prediger tritt als skeptischer, manchmal sogar pessimistisch klingender Erzähler auf, der jedoch auch zahlreiche weise Worte an den Leser richtet. Man solle ein sinnerfülltes Leben führen und angesichts der Schicksalsschläge gelassen bleiben. Einem gerechten Menschen, so seine Ansicht, wird es immer besser ergehen als einer schlechten Person. Angesichts

des Todes, der jeden erwartet, sollte man das Leben als Geschenk Gottes wertschätzen und es genießen, solange es währt.

Doch zwischen der Neuauslegung alter Ideen und dem Erstarken von Mysterienkulten, zwischen der Wirkmächtigkeit des Neuplatonismus und dem Aufstieg der Alten Kirche gab es auch noch einige traditionell gesinnte Philosophen, die den Geist der Vergangenheit hochhielten und die gesammelte Weisheit der Antike zu vermitteln suchten. Dem Gelehrten und Theologen Boethius (480-524) kommt nach dem Ende des Weströmischen Reiches und damit ganz am Ende der Antike eine Sonderrolle dabei zu. Als Politiker unter dem Ostgotenkönig Theoderich maß er der Bildung einen hohen Stellenwert zu. Er verfasste Lehrbücher und wollte sämtliche Werke Platons und Aristoteles in lateinischer Sprache zugänglich machen. Damit wurde er zum wichtigsten Vermittler zwischen der altgriechischen Mathematik, Logik und Musiktheorie und dem europäischen Mittelalter.

Boethius bekanntestes Werk ist aber auch sein letztes. Er verfasste es während seiner Kerkerhaft und damit kurz vor seiner Hinrichtung im Jahr 524. In seinem „Trost der Philosophie" lässt er die Philosophie als Frauengestalt erscheinen, die ihn tröstet. Sie verkündet Weisheiten der Platoniker oder auch Stoiker und schenkt Boethius damit innere Ruhe und Unerschütterlichkeit im Angesicht seines Todes. Boethius benutzt sein letztes Werk nicht nur als eine Art Selbsttherapie, sondern vereint in ihm gleichzeitig auch als wohl letzter antiker Autor die

Lehren der alten Philosophenschulen, die jahrhundertelang nach Glück strebten und die nun langsam abgelöst werden. Das Christentum verdrängte die „heidnischen" Lehren immer mehr. Der Glanz des Römischen Reiches verblasste. Die Völkerwanderung war im vollen Gange, das ehemalige Kernland des Imperiums wurde nun von barbarischen Fremdherrschern regiert. Die alte Welt ging tosend unter und das Mittelalter dämmerte unaufhaltsam herauf. Boethius muss das gespürt haben und verbindet sein dramatisches Ende noch einmal mit den legendären Toden großer Philosophen wie Sokrates oder Seneca. Sein „Trost der Philosophie" sollte eines der beliebtesten Bücher des Mittelalters werden und die Geistesgeschichte bis in die Gegenwart prägen.

7.3 Affekt und Effekt:
Was können wir von der Spätantike lernen?

In den vergangenen Jahren wurde die europäische Spätantike immer wieder mit unserer heutigen Gegenwart verglichen. In beiden Epochen spielt das Klima verrückt, Bevölkerungsgruppen sind auf der Wanderung und die einstmals so sichere Welt wirkt plötzlich unübersichtlich chaotisch und gefährlich brüchig. Natürlich sind diese Analogien in weiten Teilen nicht haltbar und den AutorInnen ist weniger an einem historischen Vergleich gelegen, als vielmehr an einer marktschreierischen und subjektiven Meinungsverkündung, meistens auch verbunden mit einer wie auch immer gearteten politischen Agenda. Dennoch wäre es verfehlt, das Ganze mit einem einfachen „Geschichte wiederholt sich nicht!" abzutun und nichts aus der Spätantike lernen zu wollen.

Die großen Entwicklungslinien beider Zeitalter ähneln sich zwar und spätantike wie auch gegenwärtige Politik, Wirtschaft und Gesellschaft bieten Vergleichspunkte, aber das Offenkundigste wird gerne vergessen: Der Raum – Europa und das Mittelmeer – sind gleich, die Zeit ist aber eine völlig andere. Es liegen 1500 Jahre zwischen uns und der Zeit, in der die Völkerwanderung einsetzte und der jahrhundertealte Garant für Frieden und Wohlstand, nämlich das Weströmische Reich, durch innere wie äußere Krisen unterging und den germanischen Nachfolgereichen Platz machte. Jeder Prozess der Spätantike ist ungemein komplex und

historisch einzigartig. Man kann die Völkerwanderung, die Christianisierung oder Germanisierung, nicht einmal die kleine Eiszeit der Spätantike aus ihrem Kontext reißen und interpretationsfrei auf unsere Zeit projizieren. Ereignisse der Vergangenheit können aus unserer heutigen Sicht zwar ständig neu gesehen und gewertet werden, genau das macht eine moderne und lebendige Geschichtswissenschaft ja auch aus. Im Sinne der Wissenschaftlichkeit müssen sie aber immer auch ganz klar in ihrem historischen Kontext verortet werden. Was kann man also als Mensch des 21. Jahrhunderts von den Menschen des Altertums lernen?

Die mittelalterliche Welt Italiens und Europas ist ohne das noch immer existente und bewusste Erbe der Römer kaum vorstellbar. Sie prägen die Sprache, das Rechtssystem, die Zeitrechnung, um nur ein paar Aspekte zu nennen, die für uns heute so alltäglich anmuten, aber einst von den antiken Römern eingeführt, perfektioniert und verbreitet wurden. Das Wissen und die Erkenntnisse der Römer beeinflussten die mittelalterlichen Gelehrten, vor allem aber auch die Humanisten der Renaissance oder der Aufklärung. Und nicht zuletzt prägen sie uns noch heute. Naturwissenschaften und Medizin, aber auch Philosophie und Literatur standen auch noch 1000 Jahre später hoch im Kurs. Zudem bediente sich die Renaissance im großen Stil an der Kunst und Ästhetik der Antike. Auch das römische Straßennetz wurde im Mittelalter zunächst weitergenutzt und ermöglichte nach wie vor Fernreisen und Truppenverschiebungen. Die zahllosen römischen Ruinen und auch die Idee eines

Kaiserreiches beeindruckte zahlreiche Herrscher Europas. Sie wollten diesem Ideal nacheifern und so ließ sich beispielsweise auch der Frankenkönig Karl der Große im Jahr 800 in Rom zum Kaiser krönen. Dabei sah er sich in direkter Nachfolge zu seinen antiken Vorgängern. Natürlich war das noch intakte römische Reich im vierten Jahrhundert auch maßgeblich an der Verbreitung der neuen Religion des Christentums beteiligt. Das frühmittelalterliche Christentum formte sich auch nur auf der spezifischen Grundlage der griechisch-römischen Philosophie so aus, wie wir es heute kennen. Aus der Sprache Roms, dem Lateinischen, gingen zudem die noch heute gesprochenen, romanischen Sprachen Italienisch, Spanisch, Portugiesisch, Französisch und Rumänisch hervor. Kein anderes Reich in der Geschichte der Menschheit beeinflusste die Kultur Europas mehr als das Römische Reich.

Rom war nun also wirklich zu einer ewigen Stadt geworden, materiell wie auch immateriell. Ihr Ruhm wirkt bis heute fort. Und doch musste das antike Römische Reich enden, um Platz für Neues zu machen. Dies ist die Ordnung der Dinge. Das ist nicht fatalistisch zu verstehen oder als Bekräftigung des Drei-Phasen-Modells. Der natürliche Werdegang allen Seins, allen Lebens und allem Menschengemachten ist nun einmal sein Ende, seine Transformation und sein Neuanfang.

8. Schlussgedanken

Wir kommen nun am Ende eines jahrhunderte- und jahrtausendelangen Streifzuges durch die Geschichte an. Wir haben in den frühesten Tagen der menschlichen Zivilisationen begonnen, haben die lange Bronzezeit durchreist und sind am Ende in der Ägäis, bei den Minoern und Mykenern, angekommen. Sie sind die ersten Hochkulturen Europas. Einige Jahrhunderte später bildete sich hier die antike griechische Kultur heraus. Die Archaik und Klassik sind die Geburtsstunde der westlichen Philosophie im engeren Sinne. Die Wirkmacht der antiken Philosophen und Philosophenschulen erstreckten sich über weitere Jahrhunderte, bis zum Ende der Antike und darüber hinaus. Man kann diese Epoche nur in ihrer Gesamtheit betrachten und verstehen. Im hellenistischen Zeitalter bildeten sich mit der Stoa und dem Epikureismus beispielsweise noch einmal zwei neue, jedoch ungemein wichtige Strömungen heraus. Auch in der Zeit des römischen Kaiserreiches oder der Spätantike ließ die fruchtbare Auseinandersetzung mit der Philosophie nicht nach. Und weit im Osten, in Indien, das sogar der übermütige Alexander der Große bei seinen Eroberungszügen nur streifte, entwickelte sich mit dem Buddhismus eine Religion heraus, die ebenfalls Elemente zur antiken Philosophie, aber auch unserer Gegenwart beisteuern kann. Jede Ära steuerte Wichtiges bei, darunter Erkenntnisse und Weisheiten, die teilweise bis heute unsere Welt und unser Denken beeinflussen. Denn

die antike Philosophie ist alles andere als tot. Sie hat ein gigantisches Nachleben, das uns alle prägt, bewusst oder unbewusst.

Am Übergang von der Antike zum Mittelalter, also circa um das sechste Jahrhundert nach Christus, gingen sicherlich große Teile der antiken Philosophie verloren – manches sogar unwiederbringlich. Dennoch konnte sich auch vieles retten, beispielsweise in der arabischen Welt, bei islamischen oder jüdischen Gelehrten. Auch in christlichen Klöstern des Abendlandes überdauerte so manche Kostbarkeit die dunklen Jahrhunderte der Völkerwanderung und des frühen Mittelalters. Über Umwege und mit Verzögerungen gewann antikes Gedankengut spätestens im hohen Mittelalter wieder an Triebkraft. In Europa beschäftigten sich große kirchliche Scholastiker wie Thomas von Aquin oder Albert der Große mit den klugen Köpfen der Antike – allen voran mit Aristoteles. Gerade das Christentum, eine bestimmende Macht im mittelalterlichen Europa, hatte bereits in der Spätantike viele Gedanken und Weisheiten der antiken, meist heidnischen Philosophen integriert. Die frühe Kirchengeschichte ist – wie bereits bei Augustinus anklang – gar nicht denkbar ohne griechische Philosophie oder den gedanklichen Pluralismus im Römischen Reich. Nichtsdestotrotz beendete die Kirche, je mächtiger sie wurde, diese spätantike Vielfalt. Erst in der Renaissance und mehr noch in der Aufklärung wurden die alten Philosophen der Griechen und Römer wieder umfassender studiert. Das bunte Spektrum der Antike kehrte – zumindest abgewandelt und teilweise –

in die Köpfe der gelehrten EuropäerInnen zurück und formte letztendlich die moderne Welt, wie wir sie heute kennen.

Wichtig ist dabei die Wirkung der abstrakten Gedanken. Viel zu schnell ist man dabei, die antiken Verhältnisse aus der Sicht eines modernen Menschen des 21. Jahrhundert zu bewerten. Ein Beispiel: Natürlich ist Sklaverei verwerflich, das ist sie in unserer heutigen modernen Welt und das war sie auch schon in der Antike. Dennoch war sie damals ein allgemein akzeptierter Zustand und gelebter Alltag. Weder kann man unsere tief verinnerlichte Vorstellung von Menschenrechten und Würde eins zu eins auf antike Gesellschaften projizieren, noch kann man beispielsweise die tatsächlich stattgefundenen Sklavenaufstände der Antike als Freiheits- und Emanzipationskämpfe im modernen Sinn interpretieren. Man sollte Geschichte nicht verfälschen, um durch sie politische Botschaften der Gegenwart zu transportieren.

Die antiken Stimmen sind darum immer kontextgebunden. Umso erstaunlicher ist es dann natürlich, dass sie uns dennoch so viel zu sagen haben. Das menschliche Leben hat sich in den letzten Jahrtausenden radikal verändert. Seit der Industrialisierung hat sich das Gesicht der modernen Welt so schnell und nachhaltig gewandelt wie selten zuvor in der Menschheitsgeschichte. Dennoch sind die Grundgedanken, die Wünsche und Sehnsüchte des individuellen Menschen gleich oder zumindest ähnlich geblieben. Das verbindet uns mit einem bronzezeitlichen

Ägypter, mit einem Bewohner des klassischen Athens oder des kaiserzeitlichen Roms. Wir müssen in unserer Gegenwart nicht immer das Rad neu erfinden und alles selbst lösen. Vielmehr können wir auch getrost aus der Weisheit von hunderten Generationen schöpfen. Es lohnt sich, versprochen.

9. Literaturverzeichnis

- Albrecht, Michael von: Geschichte der römischen Literatur von Andronicus bis Boethius und ihr Fortwirken. Berlin 2012.
- Albrecht, Michael von: Seneca. Wort und Wandlung. Eine Einführung. Ditzingen 2018.
- Anzenbacher, Arno: Einführung in die Philosophie. Freiburg 2006.
- Badisches Landesmuseum Karlsruhe (Hg.): Kykladen. Lebenswelten einer frühgriechischen Kultur. Darmstadt 2011.
- Batchelor, Stephen: Buddhismus für Ungläubige. Frankfurt am Main 2007.
- Birley, Anthony: Mark Aurel. Marcus Aurelius. Kaiser und Philosoph. München 1977.
- Boin, Douglas: A Social and Cultural History of Late Antiquity. Hoboken 2018.
- Brankaer, Johanna: Die Gnosis. Texte und Kommentar. Wiesbaden 2010.
- Bringmann, Klaus: Römische Geschichte. Von den Anfängen bis zur Spätantike. München 2019.
- Brück, Michael von: Einführung in den Buddhismus. Berlin 2007.

- Büchner, Karl: Boethius. Trost der Philosophie. Stuttgart 1986.

- Chaniotis, Angelos: Die Öffnung der Welt. Eine Globalgeschichte des Hellenismus. Darmstadt 2019.

- Cleß, Carl von: Marc Aurel: Wege zu sich selbst. Varna 2019.

- Dahlheim, Werner: Die Römische Kaiserzeit. München 2013.

- Demandt, Alexander: Zeitenwende. Aufsätze zur Spätantike. Berlin 2013.

- Dorn, Klaus: Basiswissen Bibel: Das Alte Testament. Paderborn 2015.

- Epicurus / Jordan, Peter / Schad, Stephan: Epikur. Philosophie des Glücks. München 2007.

- Ferber, Rafael: Philosophische Grundbegriffe. Eine Einführung. München 1999.

- Frank, Karl Suso: Grundzüge der Geschichte der alten Kirche. Darmstadt 1993.

- Gehrke, Hans-Joachim / Schneider, Helmuth (Hg.): Geschichte der Antike. Ein Studienbuch. Stuttgart 2013.

- Giebel, Marion: Marcus Tullius Cicero. Reinbek 2013.

- Grabner-Haider, Anton: Die wichtigsten Philosophen. Wiesbaden 2006.

- Gyatso, Geshe Kelsang: Einführung in den Buddhismus: Eine Erklärung der buddhistischen Lebensweise. Berlin 2012.

- Haarmann, Harald: Das Rätsel der Donauzivilisation. Die Entdeckung der ältesten Hochkultur Europas. München 2011.

- Hall, Jonathan: A History of the Archaic Greek World. Ca. 1200 – 479 BCE. Malden 2014.

- Hirschberger: Geschichte der Philosophie. Teil 1: Altertum und Mittelalter. Freiburg im Breisgau 1979.

- Holiday, Ryan: Das Leben der Stoiker. Lektionen über die Kunst des Lebens von Mark Aurel bis Zenon. München 2020.

- Holiday, Ryan: The Obstacle is the Way. London 2014.

- Horn, Christoph: Augustinus. Antike Philosophie in christlicher Interpretation. München 2003.

- Hornung, Erik: Grundzüge der ägyptischen Geschichte. Darmstadt 2008.

- Hrouda, Barthel: Mesopotamien. Die antiken Kulturen zwischen Euphrat und Tigris. München 2008.

- Jockenhövel, Albrecht / Kubach, Wolf: Bronzezeit in Deutschland. Stuttgart 1994.
- Kaiser, Reinhold: Die Mittelmeerwelt und Europa in Spätantike und Frühmittelalter. Frankfurt am Main 2014.
- Kloft, Hans: Mysterienkulte der Antike. Götter, Menschen, Rituale. München 2019.
- König, Ingemar: Spätantike. Darmstadt 2007.
- Kubisch, Sabine: Das Alte Ägypten. Von 4000 v. Chr. bis 30 v. Chr.. Wiesbaden 2014.
- Lang, Bernhard (Hg.): Die Weisheit des Alten Testaments. München 2007.
- Laurent, Cesalli / Hartung, Gerald (Hg.): Grundriss der Geschichte der Philosophie. Die Philosophie der Antike. 10 Bände. Basel 1983.
- Lotze, Detlef: Griechische Geschichte. Von den Anfängen bis zum Hellenismus. München 2017.
- Marenbon, John: Boethius. Oxford 2003.
- Masek, Michaela: Geschichte der antiken Philosophie. Wien 2011.
- Meißner, Burkhard: Hellenismus. Darmstadt 2007.
- Mickisch, Heinz (Hg.): Basiswissen Antike. Ein Lexikon. Ditzingen 2020.

- Mieroop, Marc Van de: A History of the Ancient Near East. Ca. 3000–323 BC. Chichester 2016.
- Mos Maiorum. Der römische Weg (Hg.): Die Stoa – Dharma des Westens? URL: https://incipesapereaude.wordpress.com/2014/03/10/die-stoa-dharma-des-westens/ (15.08.2020).
- Pfister, Jonas: Philosophie. Ein Lehrbuch. Stuttgart 2011.
- Pohanka, Reinhard, Die Römer. Kultur und Geschichte. Wiesbaden 2012.
- Pohanka, Reinhard: Das Byzantinische Reich. Wiesbaden 2013.
- Pohanka, Reinhard: Die Völkerwanderung. Wiesbaden 2008.
- Rubel, Alexander: Die Griechen. Kultur und Geschichte in archaischer und klassischer Zeit. Wiesbaden 2012.
- Russell, Bertrand: Philosophie des Abendlandes. München 2004.
- Schlögl, Hermann (Hg.): Die Weisheit Ägyptens. München 2007.
- Schlögl, Hermann: Das Alte Ägypten. Geschichte und Kultur von der Frühzeit bis zu Kleopatra. München 2006.

- Schumann, Hans Wolfgang: Buddhismus: Eine Einführung in die Grundlagen buddhistischen Religion. München 2016.

- Seneca / Horn, Christopher / Apelt, Otto: Seneca. Von der Kürze des Lebens. München 2005.

- Steve, Hagen: Buddhismus im Alltag. Freiheit finden jenseits aller Dogmen. München 2005.

- Ströker, Elisabeth / Wieland, Wolfgang (Hg.): Handbuch Philosophie. 10 Bände. Freiburg/München 1981–1996.

- Watts, Alan: Buddhismus verstehen. Religion der Nicht-Religion. Freiburg im Breisgau 2005.

- Wiesehöfer, Josef: Das frühe Persien. Geschichte eines antiken Weltreichs. München 2015.

www.ingramcontent.com/pod-product-compliance
Lightning Source LLC
Chambersburg PA
CBHW071924210526
45479CB00002B/550